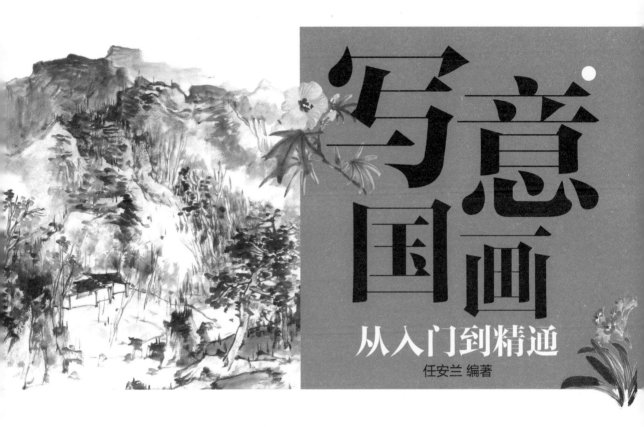

写意国画

从入门到精通

任安兰 编著

人民邮电出版社

北 京

图书在版编目（CIP）数据

写意国画从入门到精通 / 任安兰编著. -- 北京：
人民邮电出版社，2024.1
ISBN 978-7-115-62845-9

Ⅰ. ①写… Ⅱ. ①任… Ⅲ. ①写意画－国画技法
Ⅳ. ①J212

中国国家版本馆CIP数据核字(2023)第225348号

内 容 提 要

本书是国画写意技法的专项学习零基础教程，一共6章。第1章介绍写意画必备工具及使用常识；第2章介绍写意画基础笔墨技法；第3章是基础技法讲解，通过牡丹这一题材案例，精细讲解写意技法的实践操作；第4章到第6章是案例绘制讲解，包括争艳百花、山水云树、动物萌宠三大类，由易到难逐步进阶，以帮助读者掌握多个题材的写意基础技法。

这是一本集基础技法和案例实操于一体的写意画详解教程，适合对艺术感 兴趣、有绘画学习需求的国画初学者阅读和学习，也可作为相关培训机构的参考教材。

◆ 编　著　任安兰
　　责任编辑　陈　晨
　　责任印制　周昇亮

◆ 人民邮电出版社出版发行　　北京市丰台区成寿寺路 11 号
　　邮编　100164　电子邮件　315@ptpress.com.cn
　　网址　https://www.ptpress.com.cn
　　临西县阅读时光印刷有限公司印刷

◆ 开本：787×1092　1/16
　　印张：10.5　　　　　　　　　　2024 年 1 月第 1 版
　　字数：249 千字　　　　　　　2024 年 1 月河北第 1 次印刷

定价：55.00 元

读者服务热线：(010) 81055296　印装质量热线：(010) 81055316
反盗版热线：(010) 81055315
广告经营许可证：京东市监广登字 20170147 号

目录

第1章 写意画必备工具及使用常识／7

第2章 写意画基础笔墨技法／12

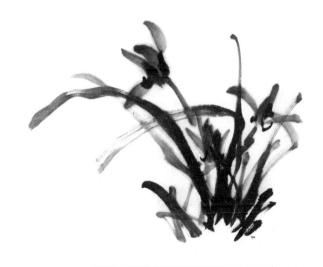

扫码回复【162845】
立即获取 400 分钟跟画视频课

第3章 写意画基础技法——
以写意牡丹为例 / 17

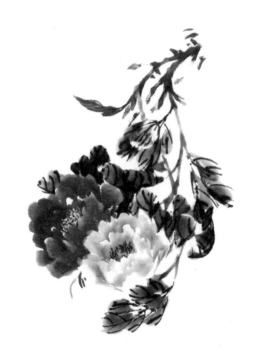

第4章 争艳百花写意技法 / 29

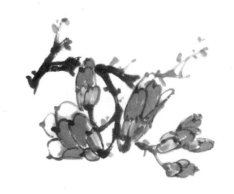

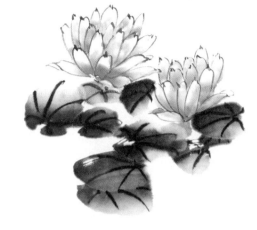

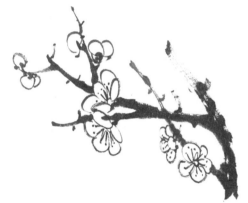

第5章　山水云树写意技法 / 68

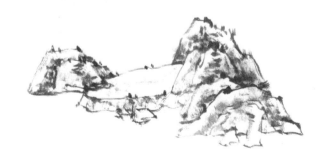

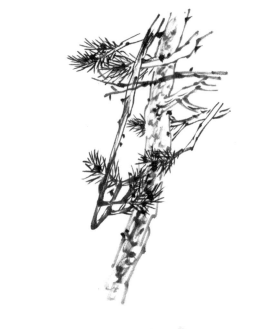

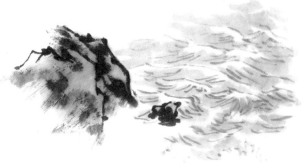

第6章 动物萌宠写意技法 / 141

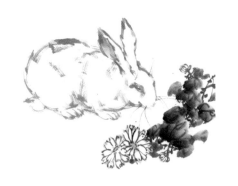

第1章 写意画必备工具及使用常识

中国写意画是运用毛笔、水、墨和颜料，依照从长期艺术实践中形成的表现形式及艺术法则创作而成。在绘制写意画之前，需要了解国画的笔、墨、纸、砚等基础工具及使用常识，为更好地学习写意画打好基础。

在开始绘画之前，首先要准备好作画工具。下面将介绍绘画过程中会用到的笔、墨、纸、砚等工具，并对工具的分类、特点及使用常识进行讲解，让读者对工具有一个初步了解。

1.1 基础工具

笔

毛笔是绘制中国画最重要的工具之一。初学者对毛笔特性的了解程度将直接影响其以后学习中国画的效果。

通常根据笔锋的软硬程度对毛笔进行分类。软毫的主要材料有山羊毛、兔毛等，最常见的是羊毫。硬毫的材料是黄鼠狼尾巴上的毛和山兔毛，最具代表性的是用黄鼠狼毛制成的狼毫，其弹性强。兼豪则是用软硬程度不同的毛按比例混合制作而成的。

毛笔类型	构成	型号	特征和用途
羊毫笔	羊毫笔的笔头是用山羊毛制成的	小 中 大	笔头比较柔软，吸墨量大，质地柔软，水性强，价格低廉，经久耐用 羊毫笔适于表现圆浑厚实的线条、块面等，按个头分为小、中、大等不同型号。画国画时，比如染画花卉的花头与叶子、山水、禽鸟、鱼虫时，各种型号的羊毫笔都要准备一些。小染小画用小号笔，大染大画用大号笔
狼毫笔	狼毫笔的笔头是用黄鼠狼身上和尾巴上的毛制成的	小 中 大	狼毫笔分为小、中、大等型号。画山水、禽鸟花枝、鱼虾蟹时，各种型号的狼毫笔都要准备一些，例如画"小山水"用小狼毫、画"大山水"用大狼毫 狼毫笔画出的线条笔力劲挺，但不如羊毫笔耐用，价格也比羊毫笔贵。狼毫笔笔毛弹性强、笔肚坚实、容易着力，善用者画出的笔触挺拔有力，苍劲爽利。在绘制一些较为坚硬的事物，如鸟爪、树枝、山石时，可用此种类型的毛笔
兼毫笔	兼毫笔以硬毫为核心，周边裹以软毫，笔性介于硬毫与软毫之间	软毫笔：羊毫 硬毫笔：狼毫 兼毫笔：羊狼毫	兼毫笔有大、中、小等型号，笔毛弹性适中，刚柔相济，适合初学者使用。兼毫笔的笔锋利于按提、折转等动作变化，有助于运笔幅度大的行笔表现，也有助于"起笔—行笔—收笔"动作的完成。使用兼毫，行笔速度的快慢和节奏的变化更易于掌握和轻松表达

毛笔类型	构成	型号	特征和用途
其他	勾线笔，此类笔多用于线，笔毛类型多样，有兼毫的、狼毫的等。此类笔多用于绘制轮廓线、叶筋线等，线条较细		用勾线笔绘制的线条灵活优美，在绘制山水、花卉、禽鸟虫鱼时是必不可少的

笔的使用

开始用新毛笔之前，不要用热水去泡它，否则很容易使毛笔失去弹性，时间久了毛笔会出现掉毛、掉头、笔杆开裂等现象。在结束国画绘制时，一定要用清水将毛笔洗净，然后把笔头捋顺，平铺在竹制的笔帘上或将毛笔挂在笔架上。

墨

墨一般以两种形式存在：墨锭（也称墨块）和墨汁。墨锭是碳元素的非晶质形态，有油烟墨和松烟墨之分。墨锭在砚台里加水研磨才可以产生墨汁，用于书写和绘画。墨汁可直接使用，无须研磨，其以液体的形式存在，墨迹光亮、书写流利、写后易干、适宜揭裱、沉淀小。

墨锭的保存

研墨完毕要将墨锭取出，不能将其置于砚池中，否则胶易黏于砚池，干后就不易取下；也不可以将其曝放于阳光下，以免变得干燥。最好将墨锭放在匣内，既可防潮，又可避免阳光直射，也不易染尘。

墨锭　　　　墨汁

纸

对于初学者来说，刚开始练习线条、笔锋和局部等一些简单的习作时，可选用毛边纸。毛边纸纸张细腻，薄而松软，呈淡黄色，没有抗水性，吸水性较好，价格便宜，比较实用。

生宣纸

待掌握一些基本的技法后，可选用生宣纸进行创作与写生。生宣纸的吸水性和沁水性都很强，容易产生丰富的墨韵变化。用生宣行泼墨法、积墨法，可以得到水走墨留的艺术效果。

毛边纸

纸的保存

1. 防潮。宣纸的原料是檀木皮和燎草，生宣的特点是吸水性比较强，可用防潮纸包紧，存放在书房或房间里比较高的地方。

2. 防虫。为了保存得稳妥一些，在存放宣纸的空间可放一两粒樟脑丸。

砚

选择砚时，要选择石质坚韧、细润、易于发墨、不吸水的石砚。若石质过粗，研磨出来的墨汁就不细腻，墨色变化较少；若石质太细、过于光滑，则不容易发墨。在选择砚时，还要看砚的质、工、品、铭、饰与新旧，以及是否经过修补等，可以用手摸一摸，如果摸起来像小孩皮肤一样光滑细嫩，说明石质较好。在选择砚时最好经过清洗后再辨认。用手掂砚的分量，一般来说砚石重的较结实、颗粒细。

砚

砚的使用

1. 常期储水。砚需要保持湿润，平时需要每日换清水贮砚，砚池也不要缺水。

2. 用后及时刷洗。砚石使用之后，必须将余墨涤除，不可使墨凝结在砚石上。

3. 洗砚的时候可以用丝瓜瓤等软性物体帮助清洗，绝不可以用坚硬的物体擦拭，以免伤害光滑的砚面。

4. 新墨轻磨。新墨棱角分明，如果用力磨，容易损伤砚面。

5. 研墨之后，要将墨取出，不要放在砚中，否则墨与砚黏在一起，易损坏砚面。若不小心黏住了，要先用清水润滑砚面，将墨在原处旋转，待其松脱后再取出。

1.2 辅助工具

调色盘

调色盘就是调和颜色的容器，是不可缺少的文房用具。调色盘的形状通常为圆形，呈梅花状，也有方形或其他不规则形状。如果没有准备调色盘，也可用陶瓷小碟子来调色，比较方便。

调色盘　　　　　小碟子

笔洗

笔洗是文房四宝"笔、墨、纸、砚"之外的一种 笔洗
文房用具，是用来盛水洗笔的器皿，以形制乖巧、种类繁多、雅致精美而广受文人雅士的青睐。在传世的笔洗中，有很多是艺术珍品。

镇纸

镇纸，即写字作画时用以压 镇纸
纸的物体，常见的多为长条形，故也称作镇尺、压尺。最初的镇纸是不固定形状的。古代文人常会把小型的青铜器、玉器等放在案头上把玩欣赏，由于它们都具有一定的分量，所以人们在玩赏之时，也会用其压纸或者是压书，久而久之，就发展成为一种文房用具——镇纸。

笔架

笔架就是架笔之物，是文房常用器具之一，为 笔架
书案上不可缺少的文具。

1.3 颜料

国画颜料一般是以块状、粉末状和膏状的形态存在。对于初学者来说，膏状颜料是首选，只需将其从软管里挤出即可使用，方便、快捷且价格适中。

块状

粉末状

膏状

颜料的保存

管装颜料为膏状，水分、胶的比重较大。用后应将瓶盖拧紧，将管口朝上，避免因长时间倒置而出现漏胶现象。而块状、粉末状颜料通常用玻璃瓶装，不用时应将其放置在通风干燥处，防止返潮变质。

第 2 章 写意画基础笔墨技法

墨法是写意画中最重要的技法之一。墨法离不开与笔法、用水及色彩的配合，笔法取形，墨法取韵，笔法与墨法在艺术表现上相生相应。墨法的鲜活得力于用水，水墨结合才能出其意境；色墨混合则追求浑然一体的效果。

2.1 笔法

在写意画中，用笔和用墨是相互依赖的，笔以墨生，墨因笔现。线为物象之本，用笔其实就是以笔画线，以线造型，画之筋骨。用笔纯熟可以产生笔力、笔意、笔趣，能变换虚实，使浓淡轻重适宜，巧拙适度。

在写意画中，笔法最基本的原则是"以线造型"，常常利用线条的粗细、长短、干湿、浓淡、刚柔、疏密等变化来表现物象的形神和画面的韵律。笔法包括落笔、行笔和收笔等动作，具体可以归纳为中锋、侧锋、藏锋、露锋、顺锋、逆锋、回锋。

中锋运笔

中锋运笔要执笔端正，使笔杆垂直于纸面，笔锋在墨线的中间，运笔的力量要均匀，进而画出流畅的线条，其效果圆浑稳重。该笔法多用于勾画物体的外轮廓。

侧锋运笔

侧锋运笔需将笔倾斜，使笔锋偏于墨线的一侧，笔锋与纸面形成一定的角度。侧锋运笔用力不均匀，时快时慢，时轻时重，其效果毛、涩，变化丰富。侧锋运笔是使用毛笔笔锋的侧部，故可画出粗壮的笔触。此法多用于山石的皴擦。

藏锋运笔

藏锋运笔，笔锋藏而不露，画出的线条沉着含蓄，力透纸背。

露锋运笔

与藏锋的运笔方式相反，露锋以笔尖着纸，收笔时渐行渐提笔杆，故意漏出笔锋，画出的线条灵活而飘逸。

顺锋运笔

顺锋是指笔杆倾倒方向与行笔方向一致的笔法。这样的笔锋呈顺势，画出的线条效果光洁、挺拔。

逆锋运笔

逆锋运笔，笔杆向一方（图中为右上方）倾倒，行笔时笔尖逆势向另一侧（图中向左下）推进，使笔锋散开。这种笔触苍劲生辣，可用于勾勒和皴擦。

回锋运笔

回锋笔法要求中锋运笔，如果用侧锋就缺少浮雕感和力度。逆锋入笔，转而顿笔，然后回锋。一去、一顿、一回，就产生多种多样的笔痕。这种笔触厚重健实，常用于画竹叶。

2.2 墨法

写意画中，根据墨与水比例的不同，可将墨分为五色，即焦、浓、重、淡、清。用焦墨作画，氤氲洇润，浑厚华滋。但焦墨很难控制，画不好就会一团漆黑，初学阶段尽量先不用。可以用墨的干、湿、浓、淡的变化来体现物象的远近、凹凸、明暗、阴阳、燥润和滑涩等效果。

前人通过多年的艺术实践，总结提炼出了一些基本的用墨技法，并流传至今。常用的包括破墨法、积墨法、泼墨法、宿墨法等。下面将详细介绍这些技法。

焦　　　　　浓　　　　　重　　　　　淡　　　　　清

破墨法

墨法中最常用的是破墨法。由于生宣纸的渗化性与排斥性，以及水的含量及落笔的先后不同，浓墨和淡墨在交融或重叠时可以产生变化多样的艺术效果。

积墨法

积墨法是指用各种不同墨色、笔触，经不断交错重叠而产生特殊艺术效果的墨法，给人以浑朴、丰富、厚实之感。积墨时，每一层次笔触的复叠一般要在前一层次的笔触干后才能进行，而且笔触的相叠必须既具有形式感，又能表现物象特征。

泼墨法

泼墨法是一种有意地将不均匀的墨和水挥泼于宣纸上的作画方法。这种挥泼而成的笔痕、水痕有一种自然感与力量感，但也有很大的偶然性与随机性，是作者有意与无意的产物，容易得到既在情理之中又出乎意料的效果。

宿墨法

宿墨是隔夜或多天不用的浓墨。无论是自己磨的墨，还是现代流行的书画墨汁，置于砚池多日，下层常常会沉淀墨滓（较粗的颗粒）。使用宿墨法时，墨和水无论浓淡，落在宣纸上，粗滓渗化较慢，细滓渗化相对较快，呈现出渗化截然不同的效果。

2.3 色法

设色的主要作用是运用色彩的效果来表达画作的情境变化和韵味，有"随类赋彩""活色生香"之说。色法指在墨稿的基础上渲染颜色，主要是要协调好笔法、墨法与用色之间的关系，追求以墨显色彩、墨中有色、色中有墨的艺术效果。传统写意画的用色方法可分为以下三种。

以墨代色

用纯水墨作画，通过墨色的浓淡变化和用笔的干湿变化表现意象。

色墨结合

将墨与颜料用清水调和成复合色，追求墨中有色、色中有墨的微妙变化。在调色的过程中应加入少许淡墨，让画面的色彩更加稳重。

以墨立骨，施淡彩

以浓墨画出形象，复以淡彩罩染。

第 3 章

写意画基础技法——
以写意牡丹为例

在本章中，我们将深入探讨写意画的基础技法，专注于以牡丹为题材的绘制过程。通过学习牡丹的绘制，您将体会到如何运用简洁的笔触和流畅的线条，捕捉花朵的神韵与气息，深入体验写意画独特的技法魅力。

3.1 花朵绘画技法精讲

花瓣的画法

牡丹的花瓣较大，特点为饱满圆润、色泽明亮。牡丹花瓣的数量较多，层次也较为复杂，因此在绘制单片花瓣的时候，要通过颜色的深浅变化来体现立体感。

单瓣花瓣要一笔画完，运笔要流畅，不可拖泥带水。

顺势画出第二片花瓣，花瓣之间的颜色衔接要自然，既要连贯，又要有区分。

画第三瓣花瓣时，要注意花瓣之间的透视关系，由近及远，颜色渐变。

起笔时力度轻些，颜色稍淡些，然后逐渐变深。

瓣尖的形态要有变化，如果都是一样的，会显得画面单调。

瓣尖处于画面的底部，颜色稍微深一些。

花蕊的画法

点蕊可以体现花的精神，起到画龙点睛的作用。花蕊分雌蕊与雄蕊，雌蕊位于花心中央，形状如小石榴；雄蕊位于雌蕊四周，色中黄，由蕊丝连接花心，与花开同步，由聚而散。

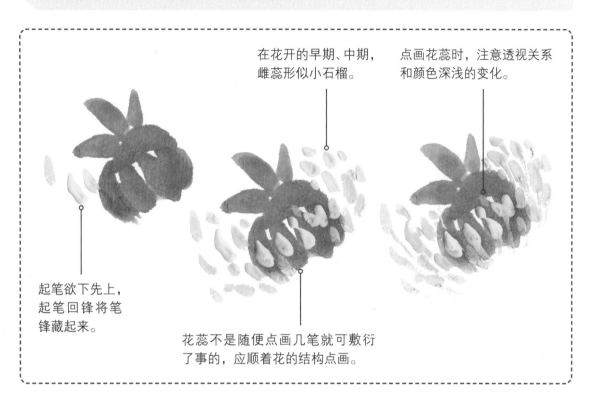

在花开的早期、中期，雌蕊形似小石榴。

点画花蕊时，注意透视关系和颜色深浅的变化。

起笔欲下先上，起笔回锋将笔锋藏起来。

花蕊不是随便点画几笔就可敷衍了事的，应顺着花的结构点画。

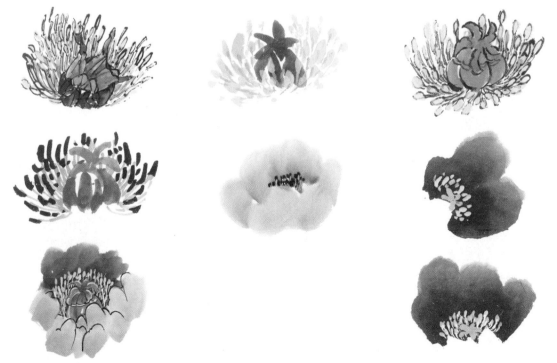

花头的画法

没骨法

用没骨法绘制牡丹时，直接用颜色点画而成，刻画时藏锋侧入点画花瓣，一笔一瓣，形态力求在方圆之间。绘制暗部时，笔尖蘸取稍许墨色，以突出花瓣的体积感。

运笔涩行以表现出花瓣的厚重感。

以提、按、顿、挫和揉等灵活多变的运笔方法，使花瓣的形状姿态丰富多变。

用少量的藤黄和肽白调色，尽量调和得黏稠些，并按花瓣的姿态和疏密点出花蕊。

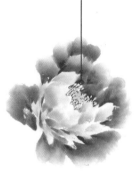

从笔尖到笔根，颜色由浓到淡自然过渡，下笔先点花心部分，回锋收笔。

传统牡丹的没骨画法就是一笔紧挨一笔，整个花头由一笔笔从淡到浓的色点组成。

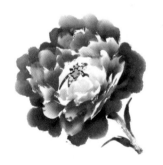
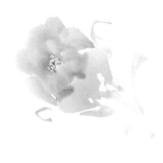
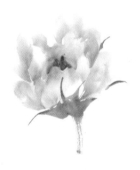

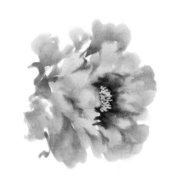
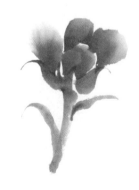

双钩法

用双钩法画牡丹花头,勾勒时一般用淡墨,一笔勾勒一瓣,线条起笔、顿笔要有力度,圈出的花瓣要似圆非圆,宜在方圆之间。画花托时则要蘸浓墨。

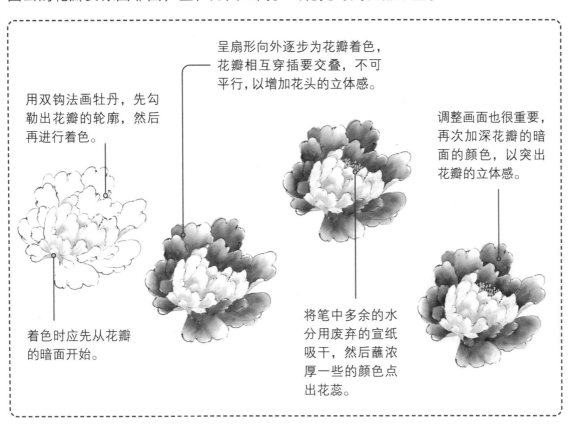

用双钩法画牡丹,先勾勒出花瓣的轮廓,然后再进行着色。

呈扇形向外逐步为花瓣着色,花瓣相互穿插要交叠,不可平行,以增加花头的立体感。

调整画面也很重要,再次加深花瓣的暗面的颜色,以突出花瓣的立体感。

着色时应先从花瓣的暗面开始。

将笔中多余的水分用废弃的宣纸吸干,然后蘸浓厚一些的颜色点出花蕊。

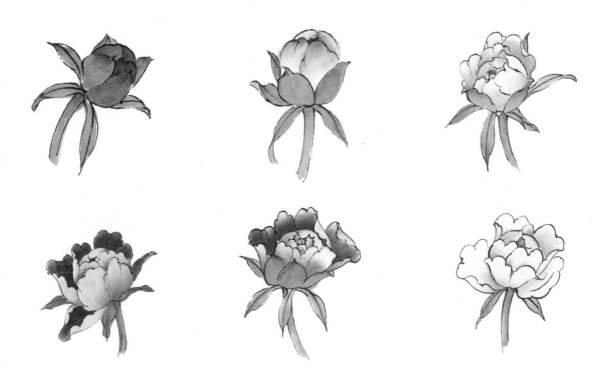

3.2 枝叶绘画技法精讲

花叶的画法

嫩叶

牡丹的嫩叶颜色较浅，呈黄绿色。画牡丹嫩叶时要掌握用水和用色的技巧。一般将花青、藤黄和三绿调和来表现嫩叶。

将藤黄、花青、曙红调和，以侧锋点画花叶。

叶片之间的颜色过渡要自然。

将胭脂和曙红调和，以中锋勾叶脉。

嫩叶在用色上比较鲜亮，呈暗红色。

以三笔为一组成组地画叶片，这样画出的叶片就不会杂乱无章。

画嫩叶可用藤黄调花青，再蘸少许赭石或曙红点出（根据画面色调不同，也可用胭脂蘸少许淡墨画）。

老叶

牡丹的老叶呈墨绿色，颜色比较深，其外形富有变化，绘制时用笔要轻松洒脱，一气呵成。叶筋的位置略偏，绘制时切忌在叶子的中部起笔。叶脉可用勾线笔来表现，每片叶子画出两三笔即可，不要绘制得过密。

将藤黄、花青、三绿、中墨调和，以三笔一组勾画老叶。

花的朝向有正、侧、仰、背之分，叶子同样有俯、仰、正、侧之别。写意画中，牡丹叶子的表现不必像工笔画那样详尽，但需注重整体态势和气氛。

勾画叶脉要趁叶片颜色半干时进行，这是决定叶子正侧反转的关键。

叶子的外形要有变化，不要太对称，行笔应轻松洒脱，一气呵成。

牡丹单叶可由三笔画成。用墨或色彩均可，中间一笔较长，两侧稍短小。运笔略偏侧，行笔宜轻快。

蘸浓墨，逐步将叶片上的叶脉勾画完成，注意叶脉的勾画要符合叶片正侧反转的态势。

老叶和嫩叶组合

调和少许花青与浓墨，以侧锋运笔点画叶片。

色调较浓的叶片，叶脉色调也深一些，反之则浅一些。

以色调的浓淡来区分叶片的远近层次。

用藤黄、花青、曙红的调和色来勾画嫩叶。嫩叶与老叶衔接处的颜色过渡要自然。

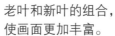

老叶和新叶的组合，使画面更加丰富。

嫩叶的叶脉用胭脂、曙红的调和色勾画。

多叶组合

笔尖向上，从右至左捻笔画出一组叶片。

叶子的外形要有变化，不要太对称，行笔应轻松洒脱，一气呵成。

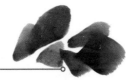

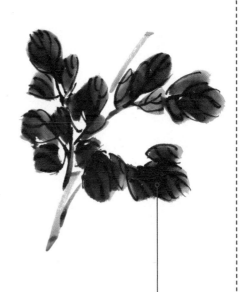

叶子与叶子之间要留有空隙，使叶子看起来有"透气感"。

叶片的转折、向背及组织布局都是由叶脉决定的，勾画叶脉时要从画面的整体布局出发进行调整。

花茎的画法

花茎颜色为嫩绿、嫩红。花茎有长短、粗细、壮弱之别，因品种而异。画花茎要用中锋，以流畅的线条画出圆润的质感和挺拔秀丽的姿态，用色先调嫩绿，再蘸适量胭脂一笔画出，要粗细得宜，不宜顿挫或陡折。

蘸取花青加胭脂调和，笔尖的胭脂要浓一些，中锋运笔，从上至下，以流畅的笔触画出花茎的主枝。

在主枝上再画出茎杈，收笔爽快且有留锋，线条要粗细得当。

画花茎一般用中锋，以流畅的线条表现出圆润的质感和挺拔秀丽的姿态。

牡丹花茎的茎杈是呈互生分布的。

嫩枝一般颜色较淡，笔触生动且形态活泼。

花枝的画法

枝干颜色多为干赭褐色，枝干下部少皮层，而近光滑。因此画老干宜用枯笔，运笔要侧锋、中锋结合，要实中有虚，线条不要太光，运笔宜稍慢而有转动，也可用逆锋挫出。可用赭墨，也可用纯墨画花枝。嫩芽可用黄绿蘸上曙红或胭脂点在枝干顶端。

横出

横枝是枝干从内侧出枝，以横倚的姿势生长，在绘制时可用捻笔和中锋绘制，枝干的层次分明，有变化，枝干前后穿插合理，有聚散、疏密的不同。

笔肚蘸赭石加清水调匀，笔尖蘸浓墨，从左下往右上捻笔点画花枝的基部。注意运笔要有提、按、停、顿等变化。

在主枝干上添加次枝干。运笔要缓慢且有提按。

起笔和落笔要虚实结合，运笔注意留白，这样枝干才会有立体感，画面才会有"透气感"。

画小枝干和小枝时，墨线要有粗细和虚实的变化，老枝和细枝结合时，要有前后穿插等关系。

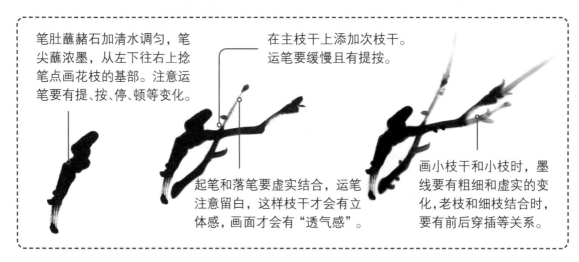

向上

上仰枝从画面的下方生出，枝干呈上扬的形态，主干与枝纵横交错，有穿插聚散，有明暗虚实。绘制时要掌握好枝干之间的遮挡关系，做到枝干的生长既要符合长势，又有疏密有致的艺术效果。

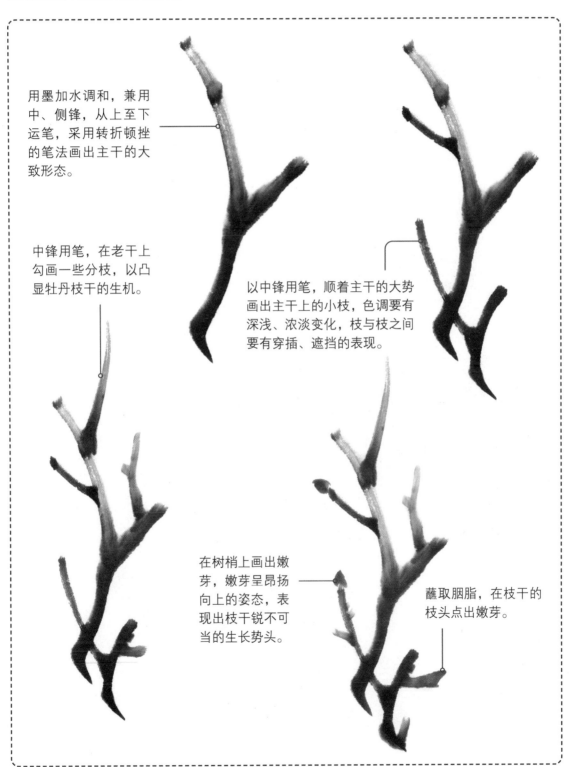

用墨加水调和，兼用中、侧锋，从上至下运笔，采用转折顿挫的笔法画出主干的大致形态。

中锋用笔，在老干上勾画一些分枝，以凸显牡丹枝干的生机。

以中锋用笔，顺着主干的大势画出主干上的小枝，色调要有深浅、浓淡变化，枝与枝之间要有穿插、遮挡的表现。

在树梢上画出嫩芽，嫩芽呈昂扬向上的姿态，表现出枝干锐不可当的生长势头。

蘸取胭脂，在枝干的枝头点出嫩芽。

3.3 完整作品的绘画

牡丹的叶子发自花茎四周，为互生。一片生长完全的牡丹叶常为大叶柄上分生三个小叶柄，每个小叶柄又分生三张小叶片，这被称为"三杈九顶"。叶子有俯仰、正侧的不同，在绘制枝叶组合时，叶与叶、叶与枝干之间要互相遮掩。

单花上升式

以稍大的笔触，围绕中心花瓣，侧锋用笔点画出牡丹外围较大的花瓣，点画花瓣要有节奏感，疏密有致。

用笔走势要符合花瓣的长势和结构。

以中锋用笔，勾画两花花枝，运笔要有变化，体现出花头的婀娜，然后在两侧点出小萼片以作衬托。

用花青和钛白的调和色点画花心。

用藤黄和钛白的调和色点画花蕊，花蕊的分布要疏密有致。

颜色深的叶子上，叶筋墨色应浓重一些。

牡丹叶子可三笔一组，侧锋捻笔点画出。注意靠近花头的叶片色调较浓，排布也要密集。

单花上升式是一种单体牡丹的完整表现形式。画面以花冠为主体，在布局上将花冠安排在中间的部位，辅以绿叶，色彩有深浅、明暗的对比，花头效果醒目。

两花侧生式

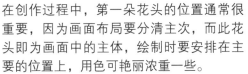

在创作过程中，第一朵花头的位置通常很重要，因为画面布局要分清主次，而此花头即为画面中的主体，绘制时要安排在主要的位置上，用色可艳丽浓重一些。

表现枝干的墨线要有粗细之分，用笔要有提、按、顿、挫等变化。

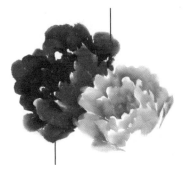

确定好画面的布局，用曙红和墨色的调和色勾画出红色的牡丹，再在左侧添画一朵黄色的花头，形成呼应，注意两朵花头的位置关系。

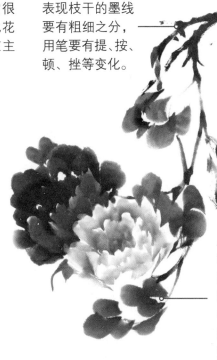

从上往下运笔，叶子形态向上聚拢，叶与叶之间有重叠的关系和透视的变化。

勾画叶脉时，用笔要灵活多变，切忌呆板、生硬。

用朱磦点嫩芽，嫩芽多向上生长，形体虽小，但很有生气。

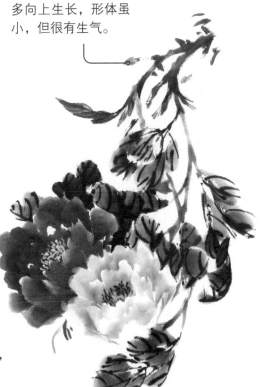

花蕊的分布要与花头开放的状态一致。

蕊丝呈上下不等的长条形，颜色有浓淡变化。

多花横生式

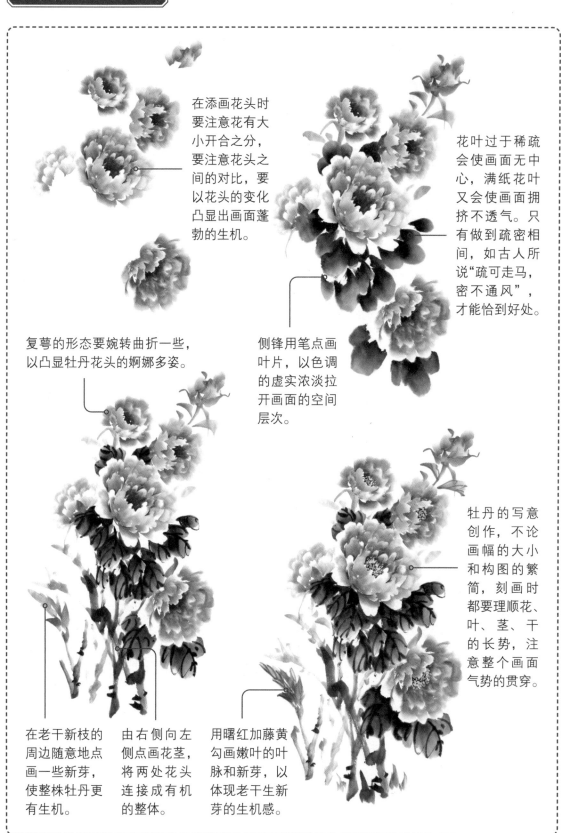

在添画花头时要注意花有大小开合之分，要注意花头之间的对比，要以花头的变化凸显出画面蓬勃的生机。

花叶过于稀疏会使画面无中心，满纸花叶又会使画面拥挤不透气。只有做到疏密相间，如古人所说"疏可走马，密不通风"，才能恰到好处。

复萼的形态要婉转曲折一些，以凸显牡丹花头的婀娜多姿。

侧锋用笔点画叶片，以色调的虚实浓淡拉开画面的空间层次。

牡丹的写意创作，不论画幅的大小和构图的繁简，刻画时都要理顺花、叶、茎、干的长势，注意整个画面气势的贯穿。

在老干新枝的周边随意地点画一些新芽，使整株牡丹更有生机。

由右侧向左侧点画花茎，将两处花头连接成有机的整体。

用曙红加藤黄勾画嫩叶的叶脉和新芽，以体现老干生新芽的生机感。

第4章 争艳百花写意技法

写意花卉是国画的重要题材，也很能表现中华传统文化的气韵、精神，具有非常独特的艺术风格与特色，在世界艺术之林占有重要的地位。在国画的发展过程中，花卉的绘制在唐代已经独立成科，到宋代发展成熟和完善，历经千余年，传承与发展至今。

4.1 春之花

春天是万物复苏的季节，在春天开放的花朵给刚褪去冰雪的大地带来了勃勃生机。大多数在春天开放的花都有花叶鲜嫩、花朵小巧的特点，绘制时要重点注意花叶与花头的合理搭配。

桃花

桃花是春天的象征，不仅具有很高的观赏价值，而且还是绘画爱好者喜爱的创作素材。桃花粉嫩可爱，花瓣圆整饱满，绘制的时候用笔切忌凌厉，以免破坏桃花的美感。

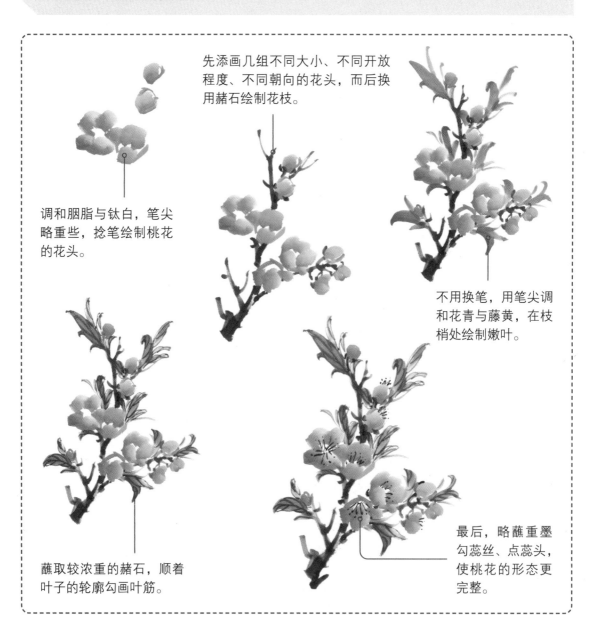

先添画几组不同大小、不同开放程度、不同朝向的花头，而后换用赭石绘制花枝。

调和胭脂与钛白，笔尖略重些，捻笔绘制桃花的花头。

不用换笔，用笔尖调和花青与藤黄，在枝梢处绘制嫩叶。

蘸取较浓重的赭石，顺着叶子的轮廓勾画叶筋。

最后，略蘸重墨勾蕊丝、点蕊头，使桃花的形态更完整。

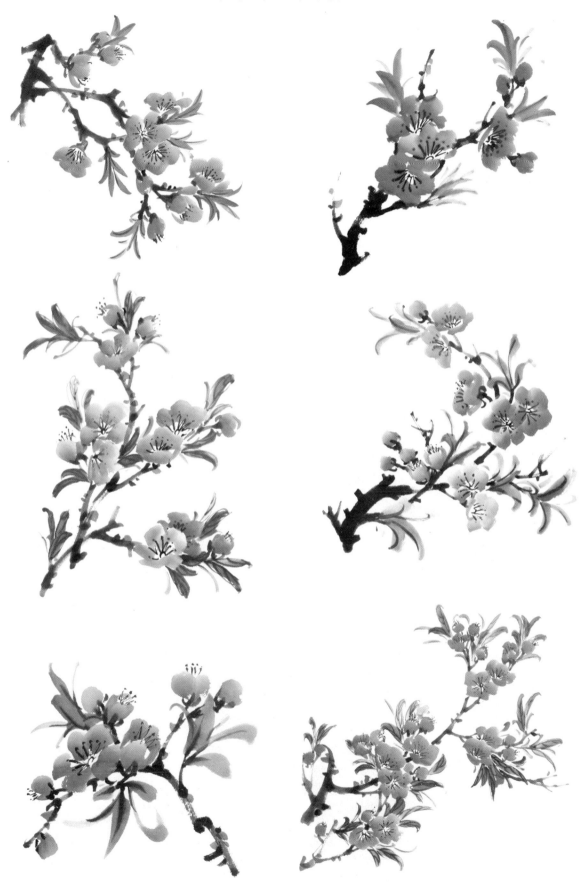

蔷薇

蔷薇花花瓣有单瓣和复瓣之分，色泽鲜艳，是色相兼具的观赏花卉。蔷薇的花茎上有短粗且略微弯曲的花刺。

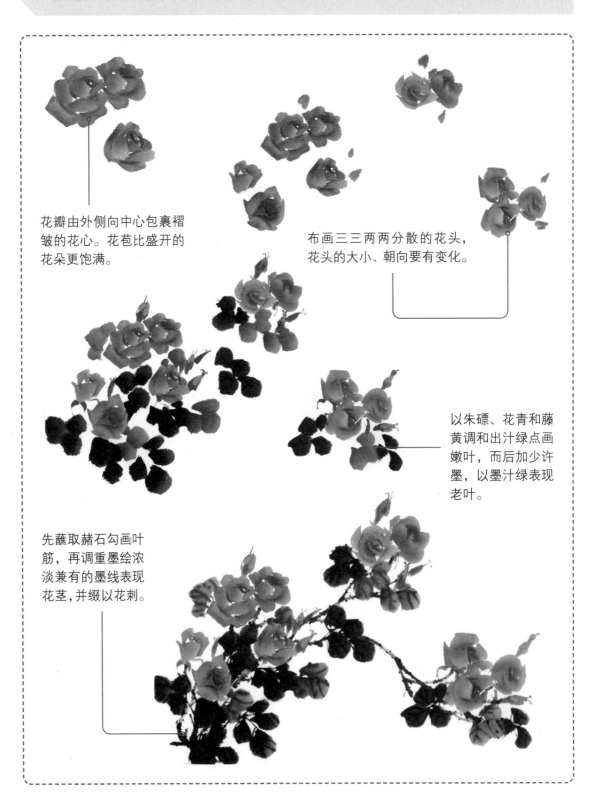

花瓣由外侧向中心包裹褶皱的花心。花苞比盛开的花朵更饱满。

布画三三两两分散的花头，花头的大小、朝向要有变化。

以朱磦、花青和藤黄调和出汁绿点画嫩叶，而后加少许墨，以墨汁绿表现老叶。

先蘸取赭石勾画叶筋，再调重墨绘浓淡兼有的墨线表现花茎，并缀以花刺。

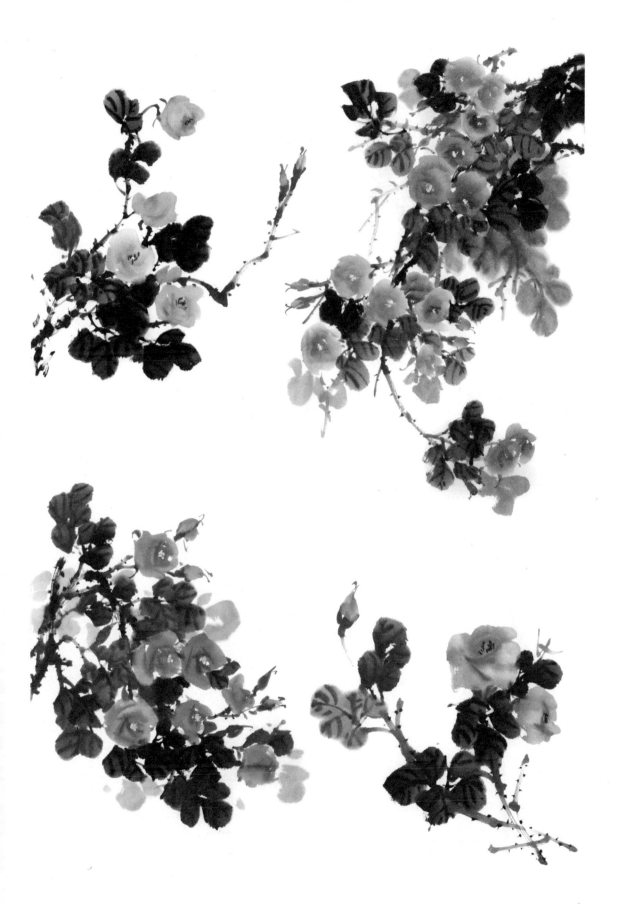

樱花

樱花是一种极具观赏性的花卉，不仅外形可爱，还伴有幽香。樱花每枝3~5朵，花色多为白色、粉红色。樱花的花色较淡，因此描绘时要注意表现出它的层次感。

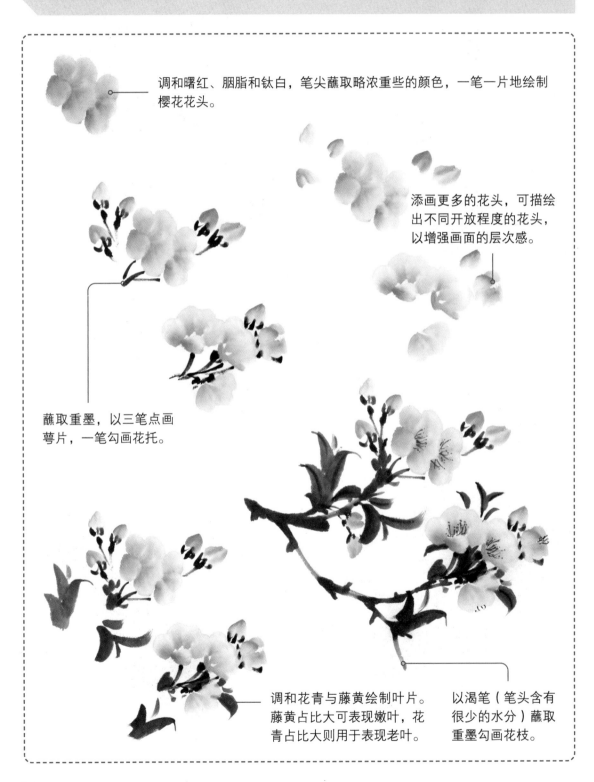

调和曙红、胭脂和钛白，笔尖蘸取略浓重些的颜色，一笔一片地绘制樱花花头。

添画更多的花头，可描绘出不同开放程度的花头，以增强画面的层次感。

蘸取重墨，以三笔点画萼片，一笔勾画花托。

调和花青与藤黄绘制叶片。藤黄占比大可表现嫩叶，花青占比大则用于表现老叶。

以渴笔（笔头含有很少的水分）蘸取重墨勾画花枝。

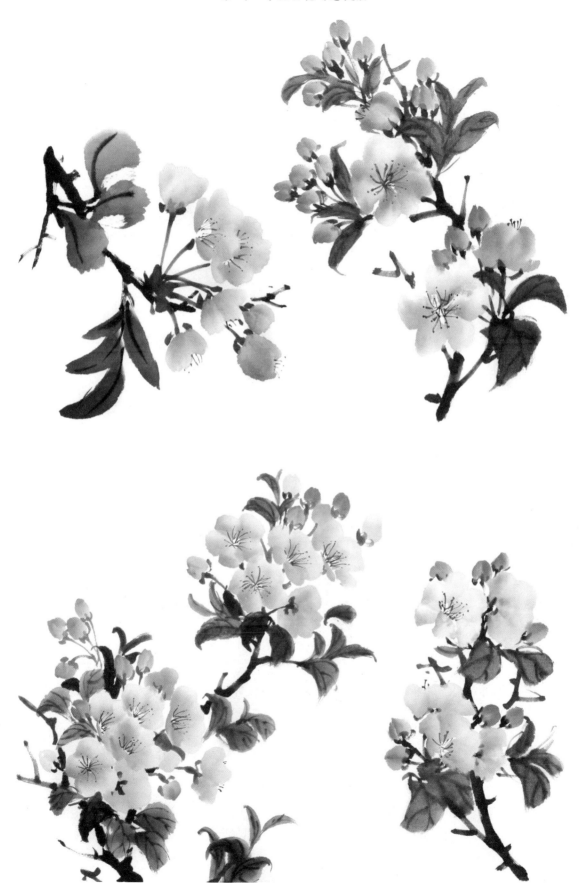

迎春花

迎春花花瓣呈金黄色且外染红晕，是最早在春天开放的花朵之一，也因此而得名。迎春花不仅花色秀丽、气质非凡，而且还有不畏寒冷的特点，历来受人们所喜爱。

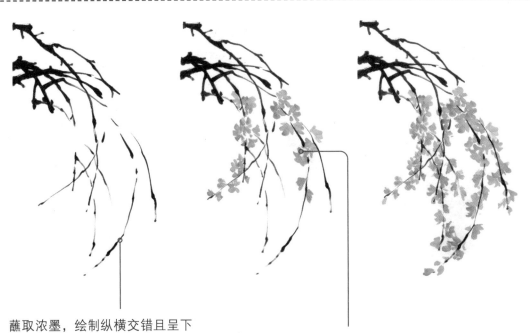

蘸取浓墨，绘制纵横交错且呈下垂之势的墨线作花枝。靠近枝梢的墨线可以用飞白来表现。

用笔肚蘸淡藤黄，再用笔尖蘸少许曙红点画迎春花密集生长的花头。

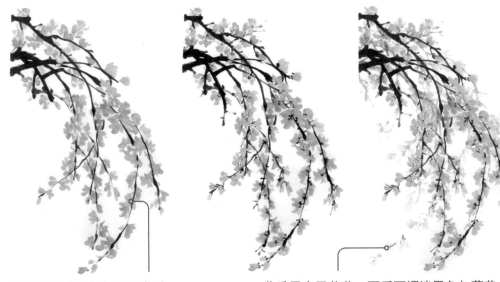

继续在花枝的根部添画花头，花头的分布要疏密得当。

蘸重墨点画花蕊，而后可调淡墨色与藤黄分别添画花枝及花头，使画面的空间感更强。

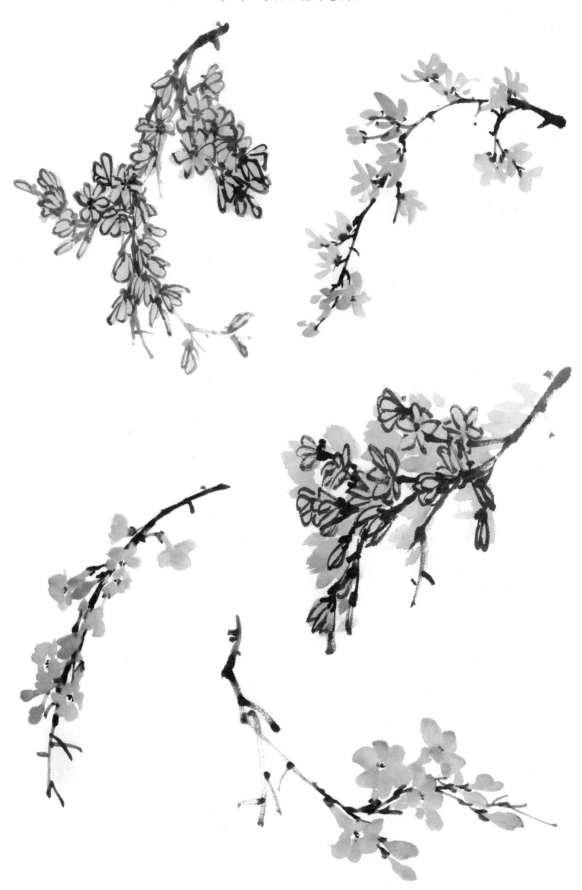

玉兰

玉兰也叫白玉兰、望春花，是我国特有的名贵园林花木之一，常见的花色有白色及粉色。玉兰的特点是花形大、叶片小，花头完全开放后呈圆筒状且有芳香的气味。

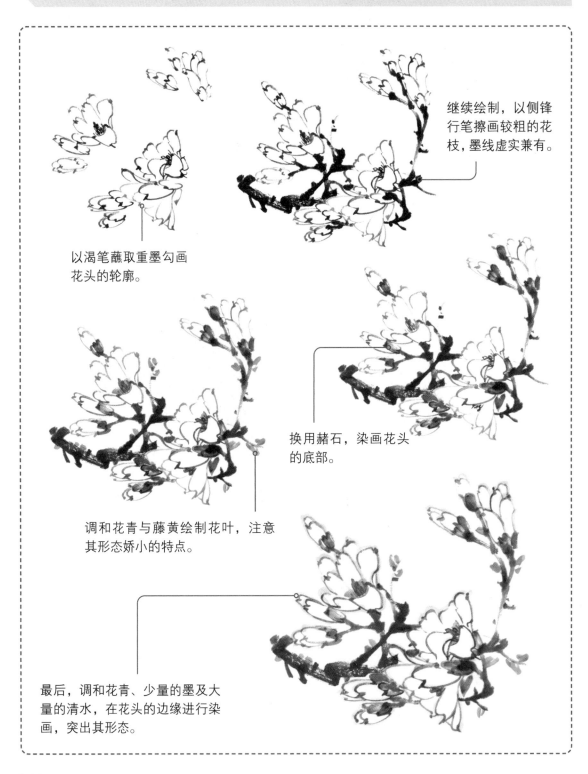

继续绘制，以侧锋行笔擦画较粗的花枝，墨线虚实兼有。

以渴笔蘸取重墨勾画花头的轮廓。

换用赭石，染画花头的底部。

调和花青与藤黄绘制花叶，注意其形态娇小的特点。

最后，调和花青、少量的墨及大量的清水，在花头的边缘进行染画，突出其形态。

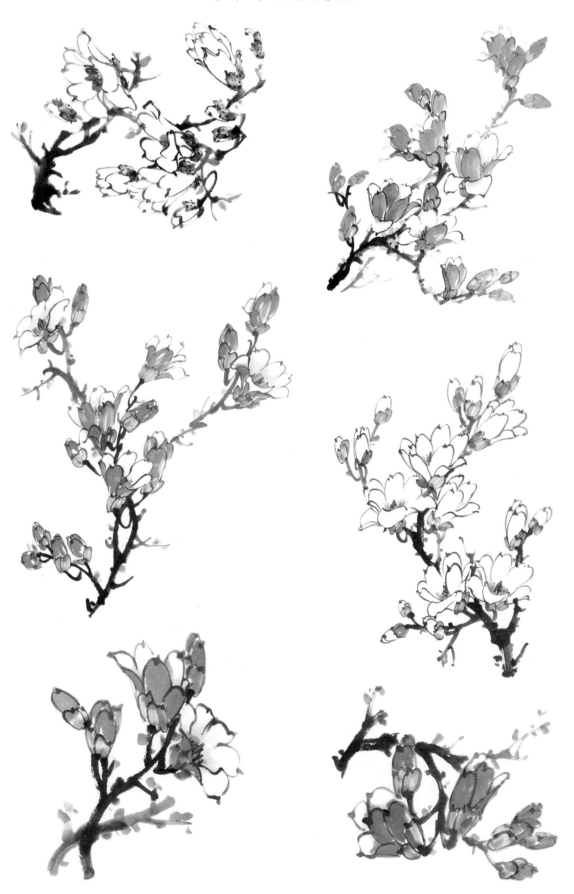

4.2 夏之花

炎炎夏日，百花齐放，处处是盛放的鲜花和郁郁葱葱的枝叶。夏天的花多为大花，为了降低自身的温度，花瓣的颜色多数较浅；而枝叶则呈现相反的状态，颜色深亮且长势茂盛。

睡莲

睡莲与荷花极为相似，二者的明显区别之一是荷花的叶子表面长有细毛，而睡莲的叶子表面很光滑。除此之外，睡莲的梗较短，叶子紧贴着花头浮在水面。睡莲有着娴静之美，被誉为"水中女神"，代表着纯洁、纤尘不染的品质。

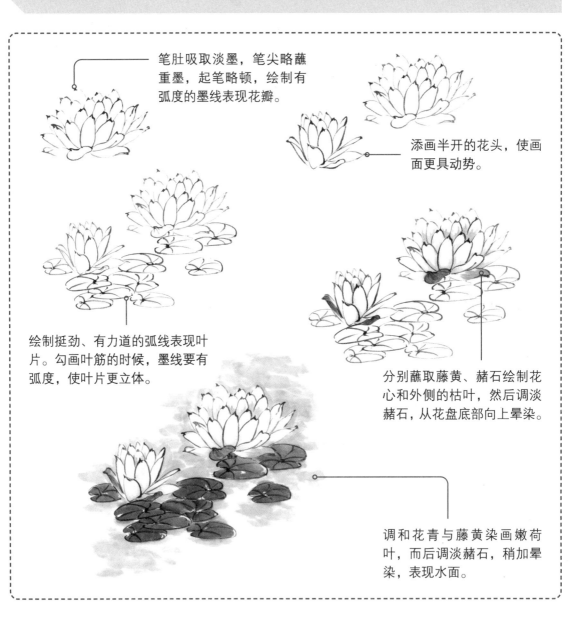

笔肚吸取淡墨，笔尖略蘸重墨，起笔略顿，绘制有弧度的墨线表现花瓣。

添画半开的花头，使画面更具动势。

绘制挺劲、有力道的弧线表现叶片。勾画叶筋的时候，墨线要有弧度，使叶片更立体。

分别蘸取藤黄、赭石绘制花心和外侧的枯叶，然后调淡赭石，从花盘底部向上晕染。

调和花青与藤黄染画嫩荷叶，而后调淡赭石，稍加晕染，表现水面。

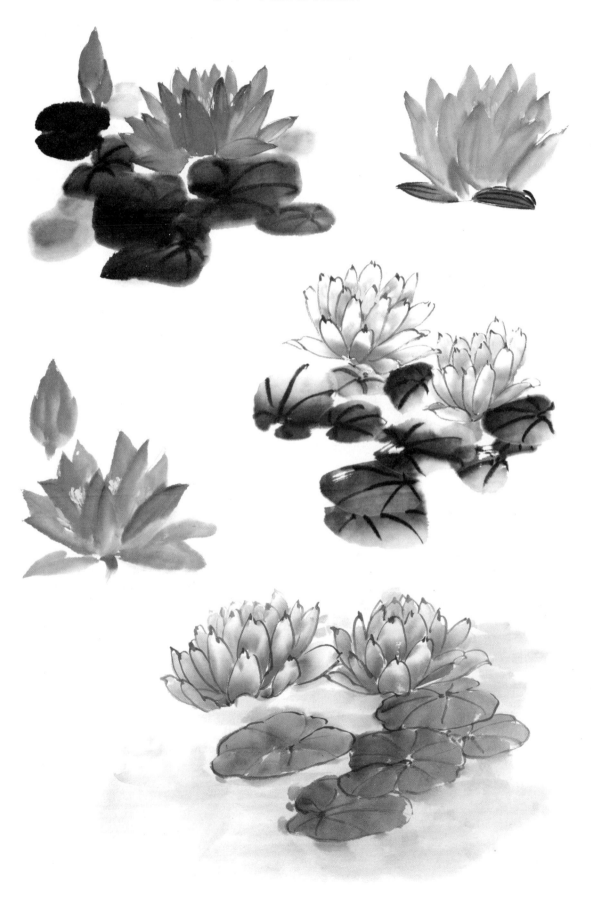

合欢花

合欢花姿态优美，花形雅致。至夏日，粉红色的绒花盛开，有色有香。花如其名，合欢花象征永远恩爱、两两相对，是夫妻好合的象征。

用钛白调淡曙红，笔尖可略浓重，由内至外地绘制呈发散状的花丝。

合欢花的花头排列紧密且有规律，不可随意摆放。

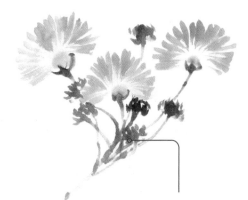

先调和花青与藤黄绘制萼片和花茎，再调淡藤黄绘制花头的底部。

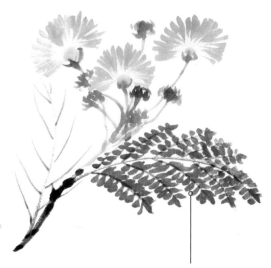

蘸取花青与藤黄的调和色，色泽偏深重些，先勾画出枝叶的生长脉络，再添画叶片。

继续添画枝叶，可稍稍变化一下叶片的颜色深浅，使画面的层次更丰富。

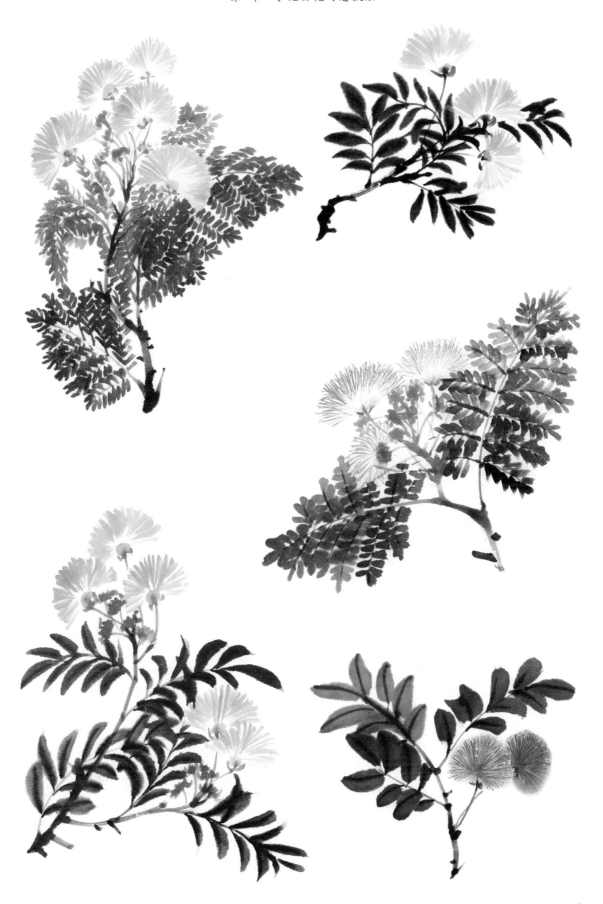

康乃馨

康乃馨原名香石竹，花色有粉红、紫红、白等。在世界上的许多文化中，康乃馨也是伟大母爱的象征。

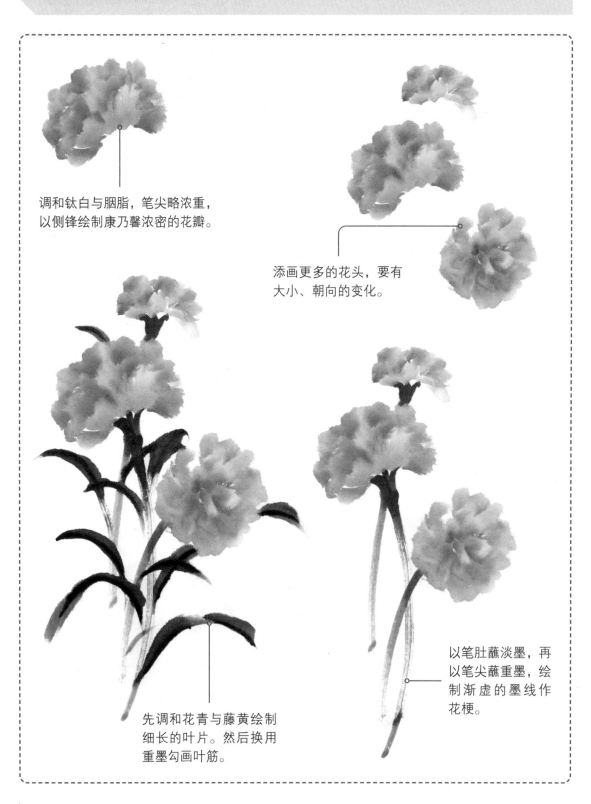

调和钛白与胭脂，笔尖略浓重，以侧锋绘制康乃馨浓密的花瓣。

添画更多的花头，要有大小、朝向的变化。

以笔肚蘸淡墨，再以笔尖蘸重墨，绘制渐虚的墨线作花梗。

先调和花青与藤黄绘制细长的叶片。然后换用重墨勾画叶筋。

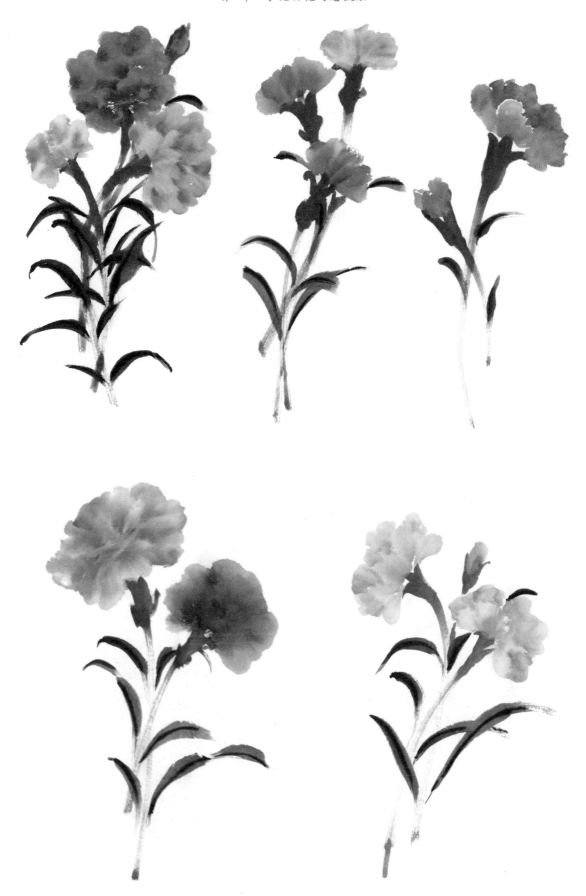

向日葵

向日葵，别名太阳花，有着圆盘似的金黄色花头，因其花序随太阳转动而得名。向日葵代表着光辉、高傲、勇敢，充满着正能量。

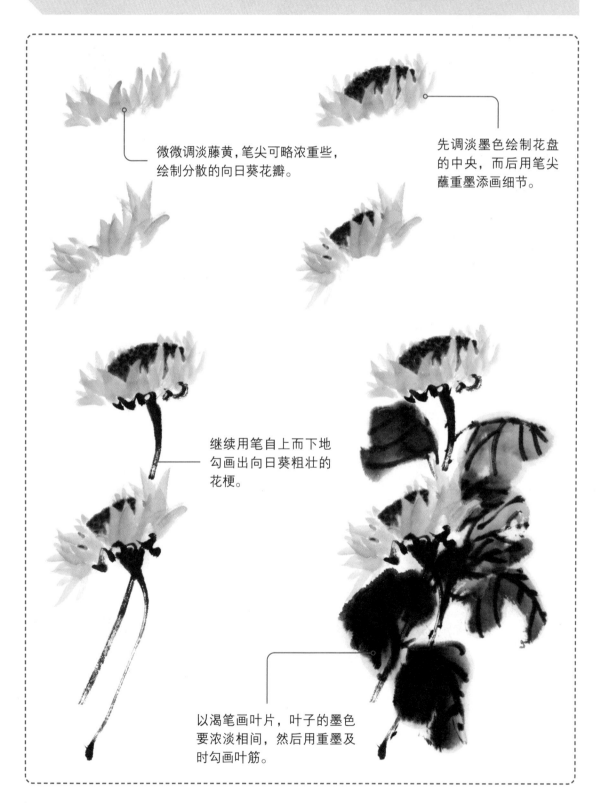

微微调淡藤黄，笔尖可略浓重些，绘制分散的向日葵花瓣。

先调淡墨色绘制花盘的中央，而后用笔尖蘸重墨添画细节。

继续用笔自上而下地勾画出向日葵粗壮的花梗。

以渴笔画叶片，叶子的墨色要浓淡相间，然后用重墨及时勾画叶筋。

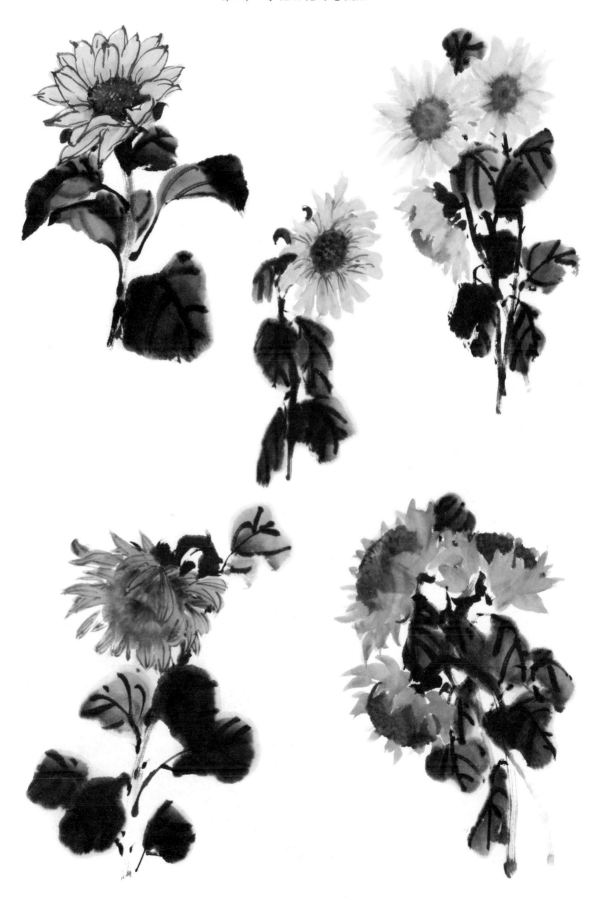

栀子花

栀子花花形雅致，花色淡雅伴有清香，叶色四季常绿，是极具观赏性的花卉。栀子花耐热耐寒，从寒冬时便开始孕育花苞，直至盛夏才开放，常被赞美有着美丽、坚韧的生命特质。

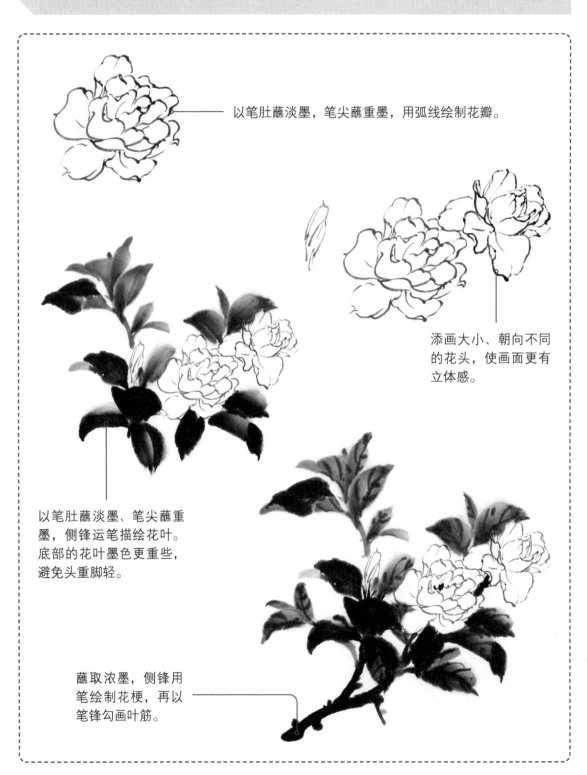

以笔肚蘸淡墨，笔尖蘸重墨，用弧线绘制花瓣。

添画大小、朝向不同的花头，使画面更有立体感。

以笔肚蘸淡墨、笔尖蘸重墨，侧锋运笔描绘花叶。底部的花叶墨色更重些，避免头重脚轻。

蘸取浓墨，侧锋用笔绘制花梗，再以笔锋勾画叶筋。

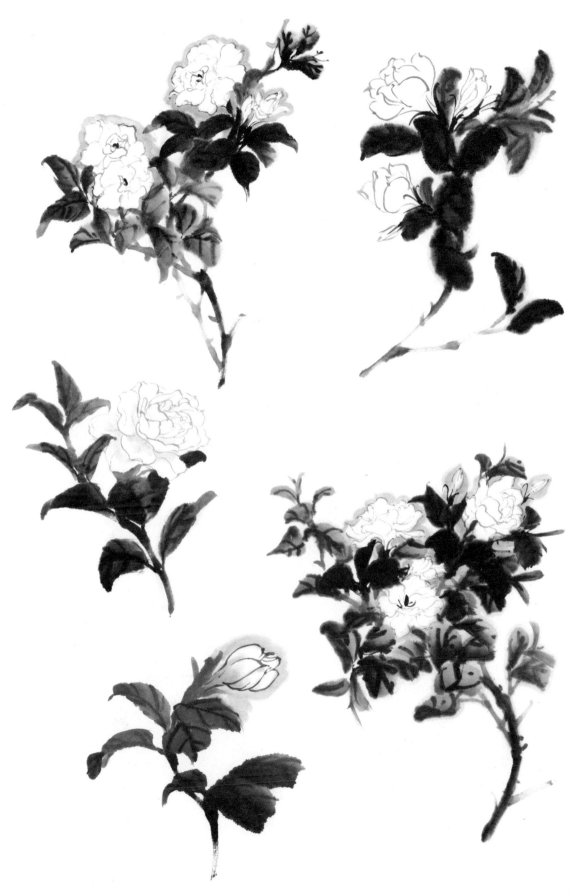

4.3 秋之花

"一年一度秋风劲，不似春光，胜似春光，寥廓江天万里霜。"盛夏过后，是秋风的凉爽。秋天的花虽不似夏天的娇艳，但盛开在飘零的落叶间的花朵更显气质和美丽。

桂花

桂花清可绝尘，浓能远溢，堪称一绝。桂花在中国传统文化中有着特殊的地位，代表着崇高、和平、友好，也是吉祥、富贵的象征。

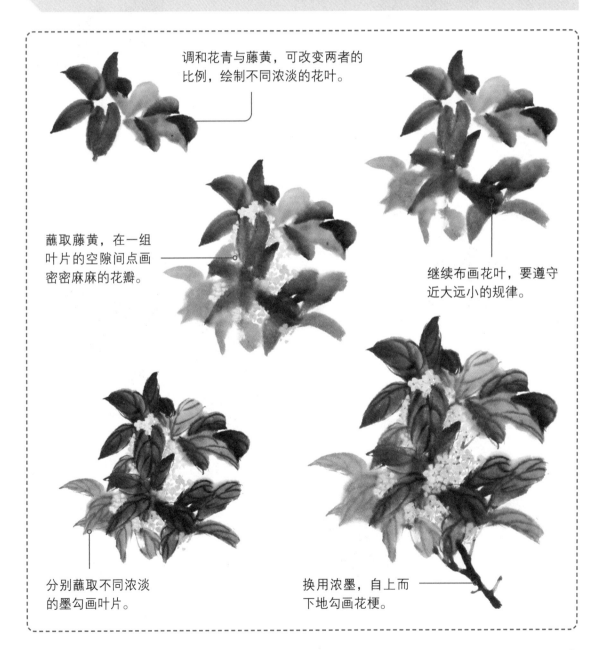

调和花青与藤黄，可改变两者的比例，绘制不同浓淡的花叶。

蘸取藤黄，在一组叶片的空隙间点画密密麻麻的花瓣。

继续布画花叶，要遵守近大远小的规律。

分别蘸取不同浓淡的墨勾画叶片。

换用浓墨，自上而下地勾画花梗。

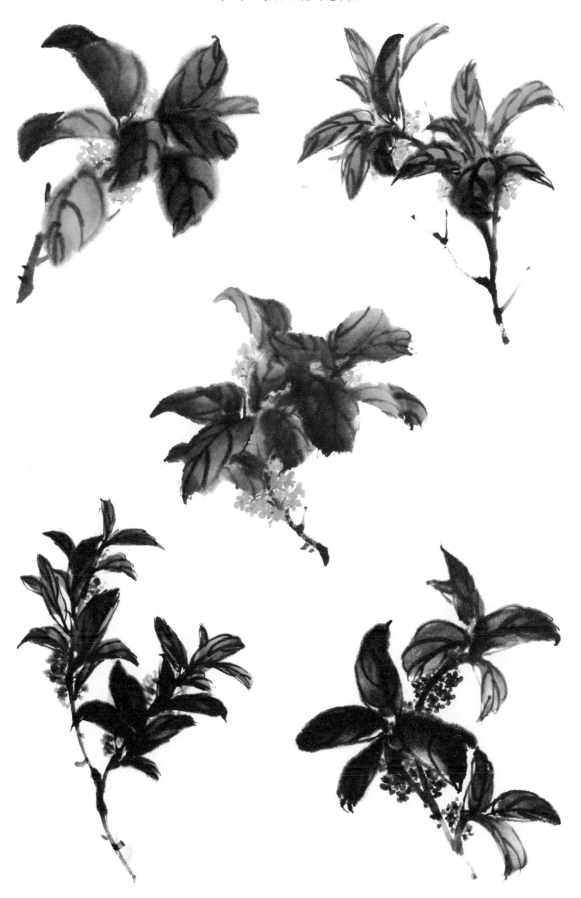

菊花

菊花是梅、兰、竹、菊"四君子"之一，有着傲霜而开的顽强品格。菊花的花色艳丽多变，且种类繁多，在中国传统文化中有着吉祥的寓意。

蘸取重墨，自花心逐渐向外绘制卵形花瓣。外侧的花瓣墨色要淡些，以体现花头的层次感。

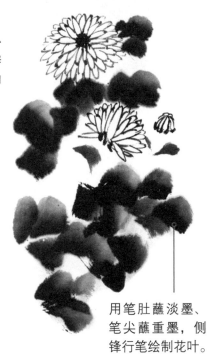

在下方添画大小、朝向、开放程度不同的花头，可增强画面的丰富性。

用笔肚蘸淡墨、笔尖蘸重墨，侧锋行笔绘制花叶。

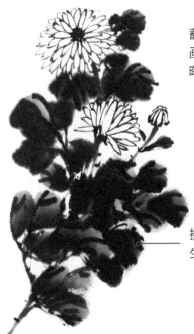

蘸取藤黄染画花头。染画花心时，笔尖可略蘸曙红。

换用浓墨，顺着叶片的生长趋势勾画叶筋。

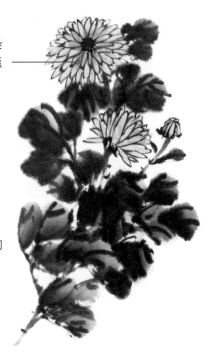

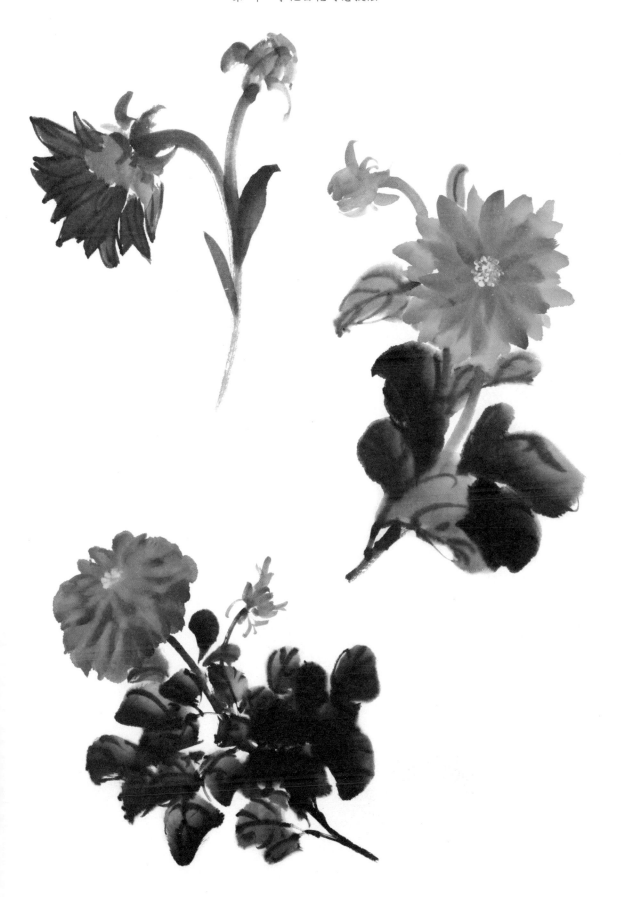

秋海棠

秋海棠的特点是花叶正面为褐汁绿，常有红晕，背面颜色较淡且带紫红色。
秋海棠花美，既代表着温和、美丽，也象征着离愁别绪，常用来代表苦恋。

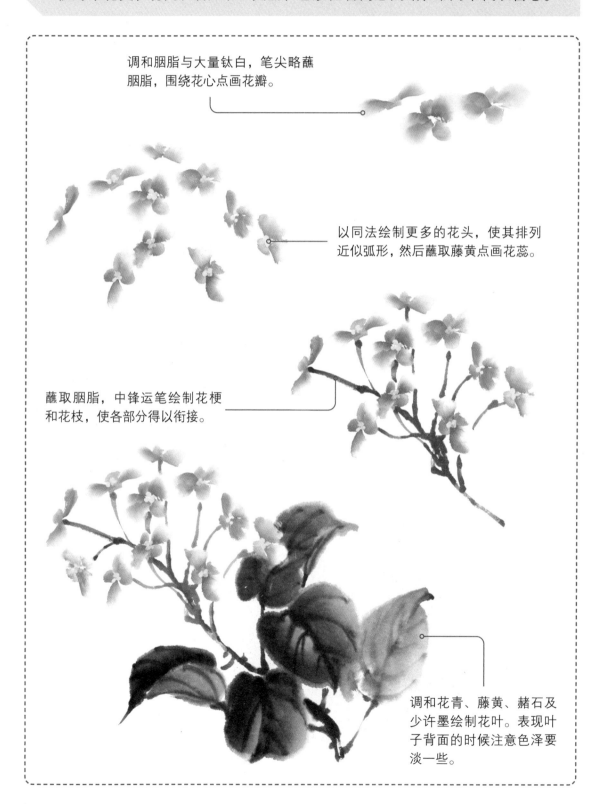

调和胭脂与大量钛白，笔尖略蘸胭脂，围绕花心点画花瓣。

以同法绘制更多的花头，使其排列近似弧形，然后蘸取藤黄点画花蕊。

蘸取胭脂，中锋运笔绘制花梗和花枝，使各部分得以衔接。

调和花青、藤黄、赭石及少许墨绘制花叶。表现叶子背面的时候注意色泽要淡一些。

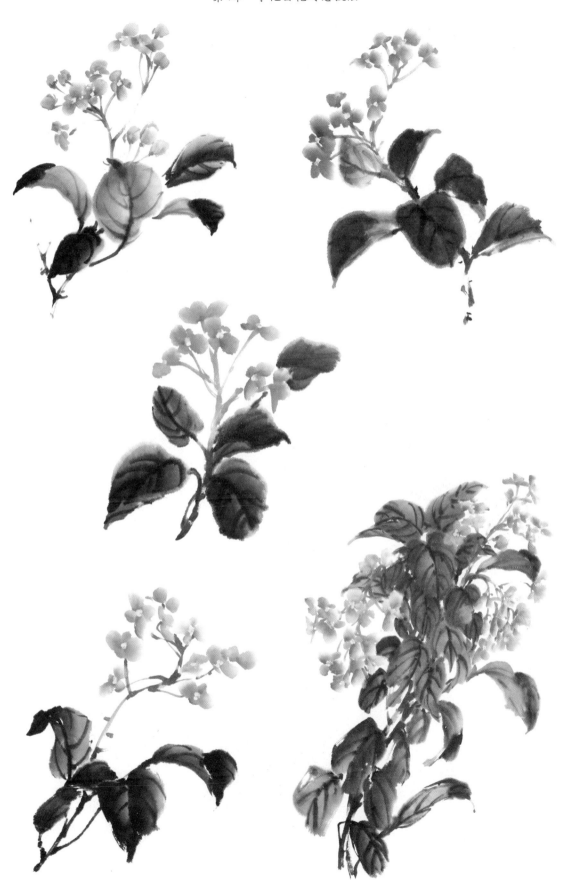

木芙蓉

木芙蓉，也叫芙蓉花、木莲，花色多为白色、粉色和红色，如芙蓉出水般美丽。木芙蓉开的花一日三变，故又被称为"三变花"。木芙蓉象征着纯洁纤细之美。

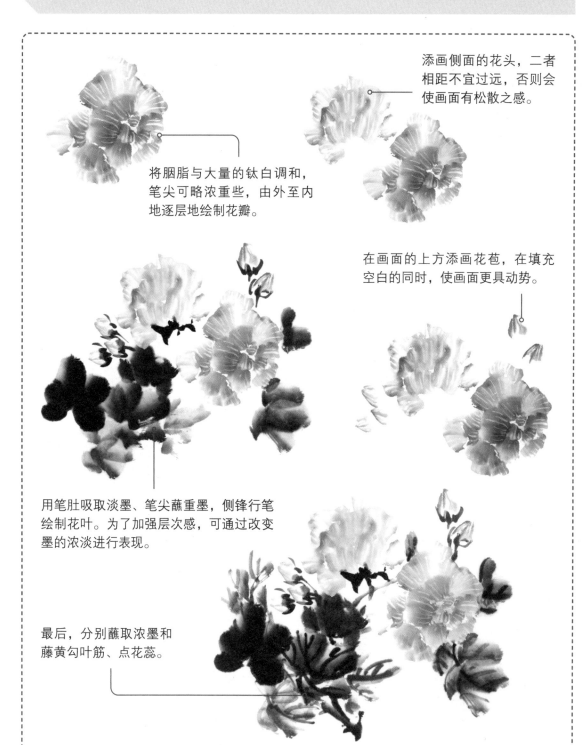

添画侧面的花头，二者相距不宜过远，否则会使画面有松散之感。

将胭脂与大量的钛白调和，笔尖可略浓重些，由外至内地逐层地绘制花瓣。

在画面的上方添画花苞，在填充空白的同时，使画面更具动势。

用笔肚吸取淡墨、笔尖蘸重墨，侧锋行笔绘制花叶。为了加强层次感，可通过改变墨的浓淡进行表现。

最后，分别蘸取浓墨和藤黄勾叶筋、点花蕊。

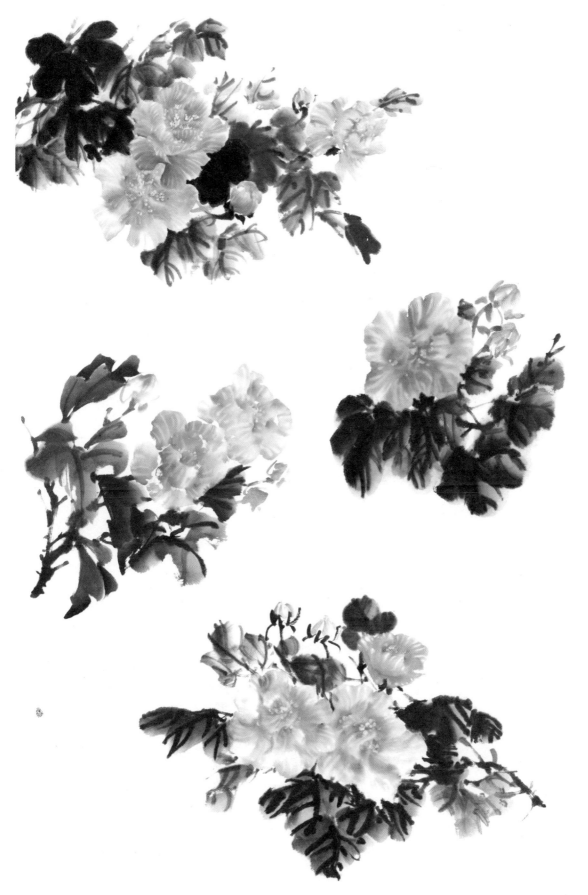

孔雀草

孔雀草俗称"太阳花"，它的花朵有日出开花、日落紧闭的特点，而且向着太阳生长。孔雀草代表着爽朗、活泼，还代表着洒脱的气质。

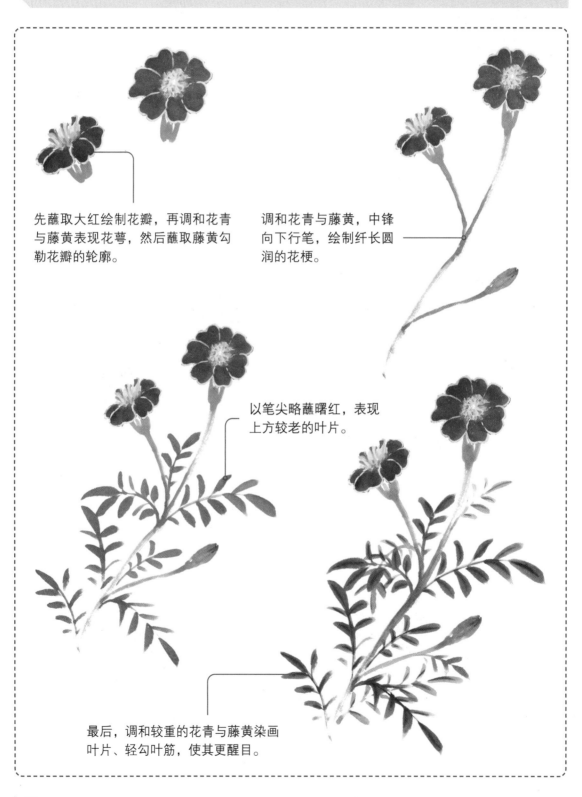

先蘸取大红绘制花瓣，再调和花青与藤黄表现花萼，然后蘸取藤黄勾勒花瓣的轮廓。

调和花青与藤黄，中锋向下行笔，绘制纤长圆润的花梗。

以笔尖略蘸曙红，表现上方较老的叶片。

最后，调和较重的花青与藤黄染画叶片、轻勾叶筋，使其更醒目。

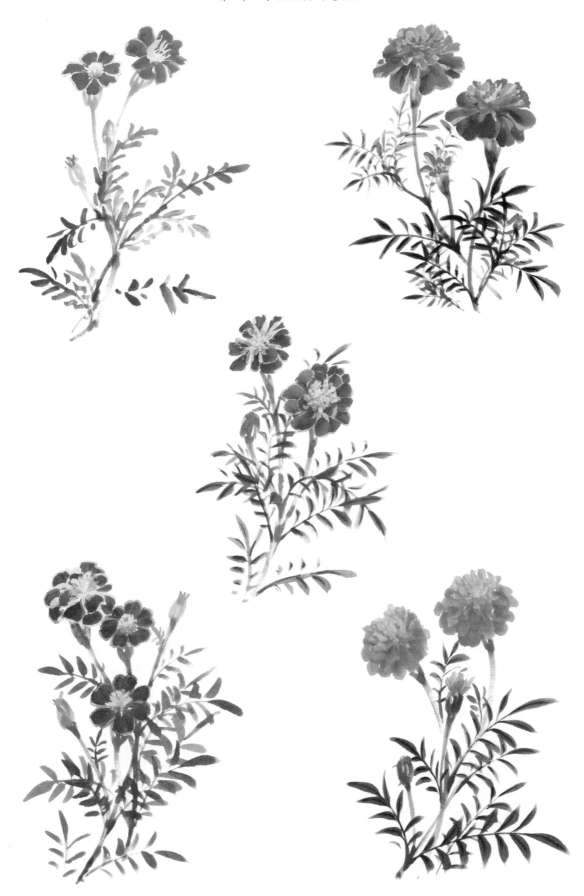

4.4 冬之花

在寒冷的冬天里盛开的花，少了些娇嫩，却多了一分生机，处处显出顽强的生命力，因此，我们在绘制它们的时候用色可大胆一些。

白梅

白梅，顾名思义就是白色的梅花，以均净、完整者为佳，其少了些红艳，多了一丝高雅。白梅与其他梅花的形态相同，只是花瓣的颜色为白色，由花心向外微微有黄色晕染开。

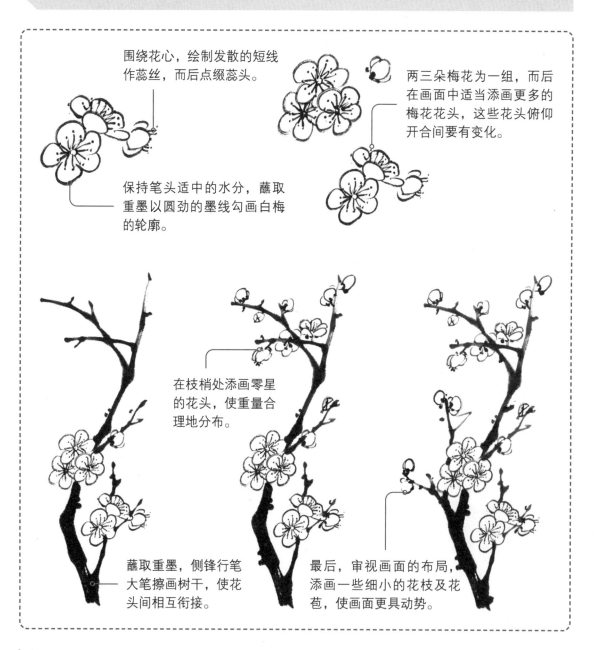

围绕花心，绘制发散的短线作蕊丝，而后点缀蕊头。

两三朵梅花为一组，而后在画面中适当添画更多的梅花花头，这些花头俯仰开合间要有变化。

保持笔头适中的水分，蘸取重墨以圆劲的墨线勾画白梅的轮廓。

在枝梢处添画零星的花头，使重量合理地分布。

蘸取重墨，侧锋行笔大笔擦画树干，使花头间相互衔接。

最后，审视画面的布局，添画一些细小的花枝及花苞，使画面更具动势。

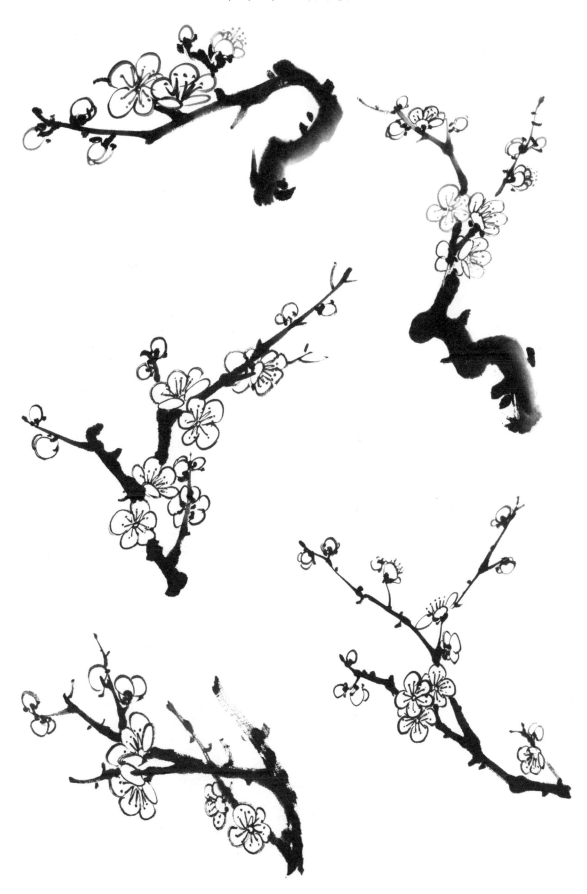

红梅

红梅是梅花的一种，因其在皑皑白雪中盛开点点似火的花朵，有凌霜傲雪的顽强生命力，广为文人墨客喜爱。画梅的重点要表现出梅花的娇嫩、梅干的老辣，使两者形成鲜明的对比。

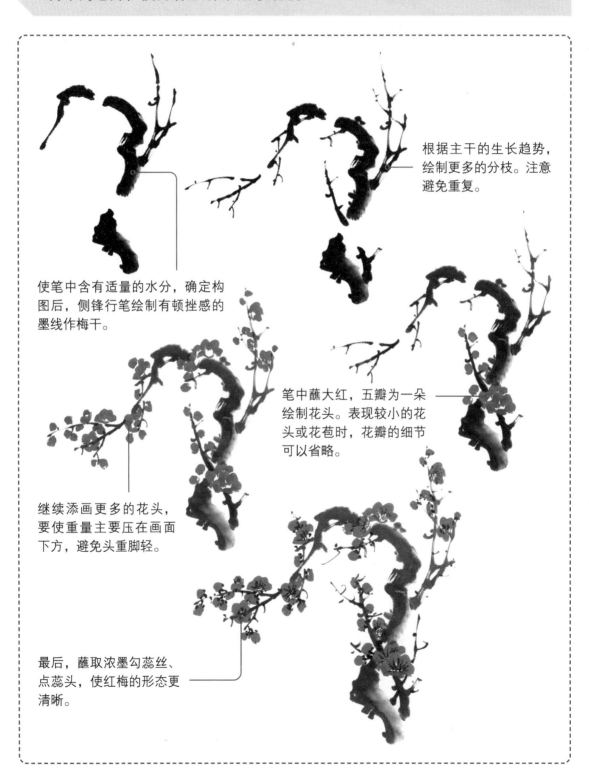

根据主干的生长趋势，绘制更多的分枝。注意避免重复。

使笔中含有适量的水分，确定构图后，侧锋行笔绘制有顿挫感的墨线作梅干。

笔中蘸大红，五瓣为一朵绘制花头。表现较小的花头或花苞时，花瓣的细节可以省略。

继续添画更多的花头，要使重量主要压在画面下方，避免头重脚轻。

最后，蘸取浓墨勾蕊丝、点蕊头，使红梅的形态更清晰。

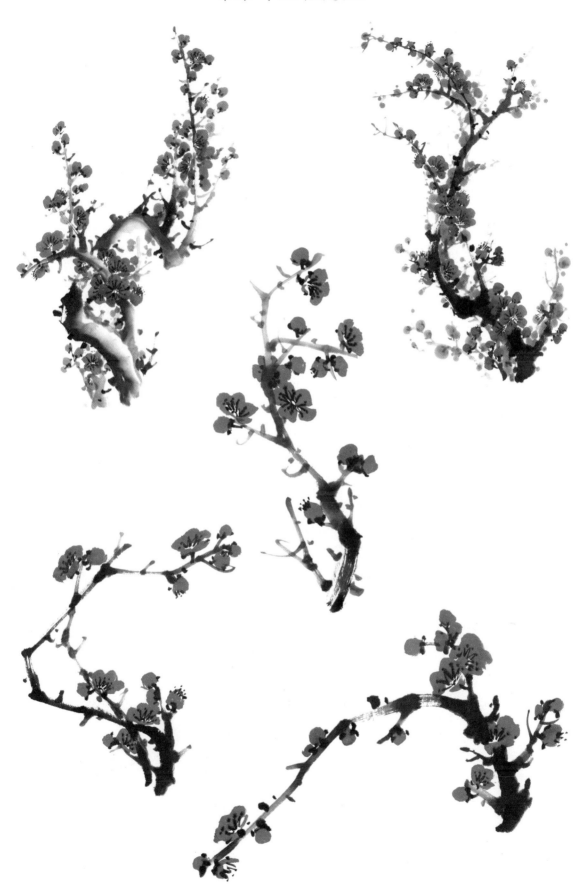

君子兰

君子兰，别名剑叶石蒜、大叶石蒜，是一种观赏花卉。君子兰的叶片直立似剑，代表着坚强刚毅、威武不屈的品格，其美艳的花姿则象征着富贵、吉祥，广受人们喜爱。

蘸取大红，侧锋行笔，围绕花心绘制花瓣。

先绘制成簇的花头。紧接着笔尖略蘸花青勾画花托，然后换用浓墨绘制花蕊。

笔尖略蘸清水，中侧锋向下行笔，绘制细长的花梗。

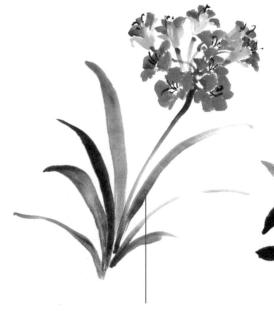

保持笔中含有一定的水分，笔尖蘸重墨，中侧锋行笔，绘制呈长条状的叶片。

笔尖再次蘸浓墨，在叶片的尖端及正面进行染画，加强立体感。最后，蘸淡墨勾画叶筋。

冬红

冬红，因其在冬季仍能开出火红绚丽的花朵而得名。由于独特的花型特征，冬红又被称为阳伞花、帽子花，能给画面带来勃勃生机。

蘸取大红，绘制冬红排列紧凑的花头。

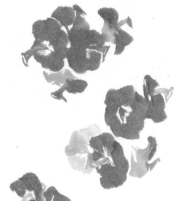

根据画面的内容可多次添画花头，注意要根据其生长的结构进行绘制。

在第一组花头下方的位置再添画一组花头，通过调淡色调增强层次感。

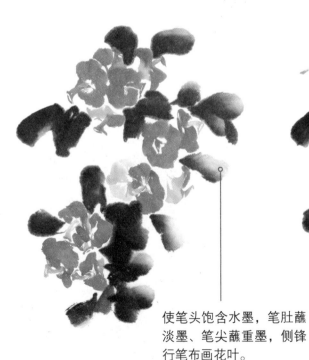

使笔头饱含水墨，笔肚蘸淡墨、笔尖蘸重墨，侧锋行笔布画花叶。

继续用笔，顺着花叶的轮廓勾画叶筋。

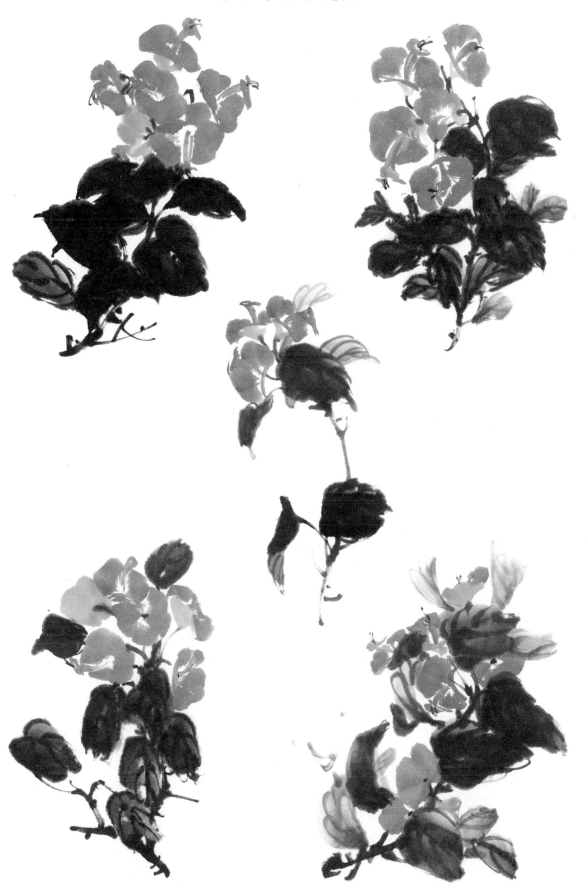

第5章 山水云树写意技法

中国山水画中，山石是重要的表现对象。从一定程度上说，山石是山水画的基础，围绕山石添画树木、云水、房屋和点景人物等元素，则组成了山水画的完整形态。

5.1 山石画法详解

山石是山水画的主要组成部分，因此山石的画法是创作山水画的基础。山石形态多变、姿态万千，描绘的时候不可生搬硬套，应结合自然规律，由浅入深地绘制。平时可以多到大自然中观察体会"真山真水"，这样画出的作品才会更有神韵。

山石的基础画法

绘制山石可以总结为"勾、皴、擦、染、点、提"六个步骤。按照这六个步骤，可以由简至繁地逐步将山石的形态表现出来。初学者要注意对山石整体结构的把握，要充分利用墨的干湿、浓淡与笔法的曲折变化来表现所绘物象。

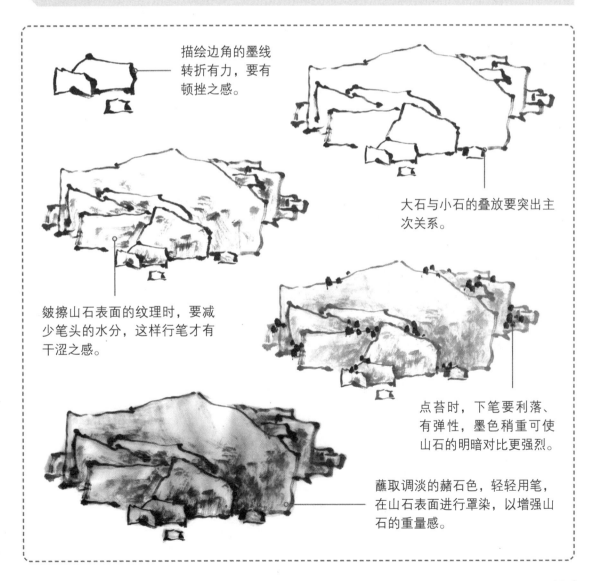

描绘边角的墨线转折有力，要有顿挫之感。

大石与小石的叠放要突出主次关系。

皴擦山石表面的纹理时，要减少笔头的水分，这样行笔才有干涩之感。

点苔时，下笔要利落、有弹性，墨色稍重可使山石的明暗对比更强烈。

蘸取调淡的赭石色，轻轻用笔，在山石表面进行罩染，以增强山石的重量感。

常见山石的组合

山石的形态各异，我们可以将其大致分为大石和小石两种类型。在实际创作中，要将大石与小石和谐自然地组合在一起，并要避免出现呆板单调的组合形式。

大石间小石

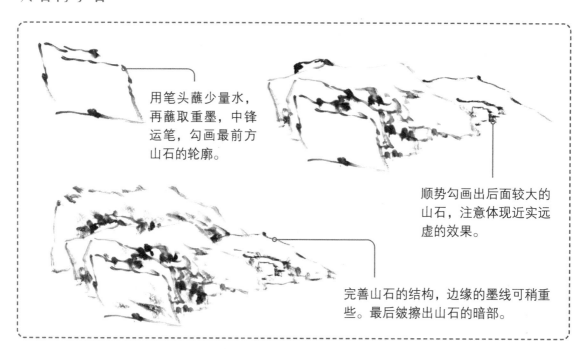

用笔头蘸少量水，再蘸取重墨，中锋运笔，勾画最前方山石的轮廓。

顺势勾画出后面较大的山石，注意体现近实远虚的效果。

完善山石的结构，边缘的墨线可稍重些。最后皴擦出山石的暗部。

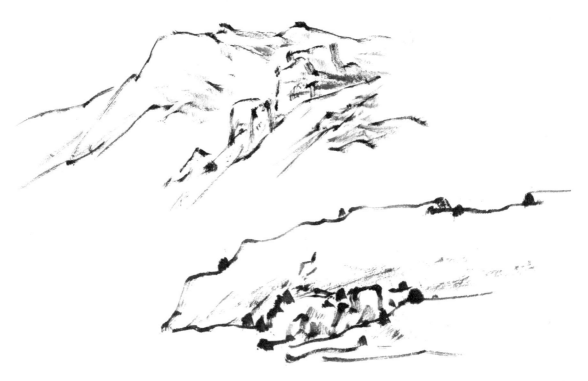

小石间大石

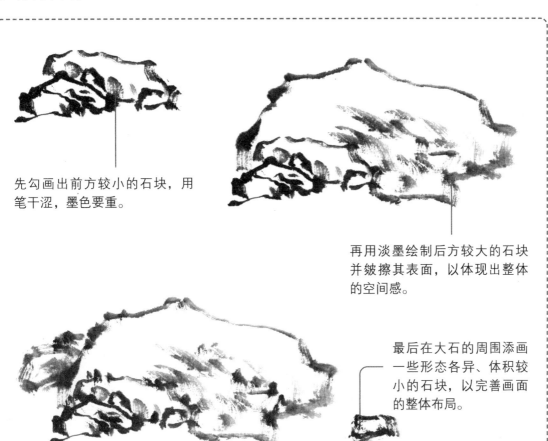

先勾画出前方较小的石块，用笔干涩，墨色要重。

再用淡墨绘制后方较大的石块并皴擦其表面，以体现出整体的空间感。

最后在大石的周围添画一些形态各异、体积较小的石块，以完善画面的整体布局。

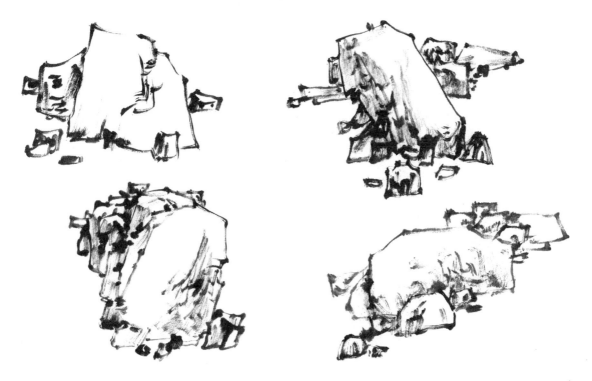

山石的皴法

皴法是在绘制山石时表现其脉络纹理的技法，可以增强山石的质感。皴法的种类有很多，通过不同的运笔方法，可以表现出不同质感、纹理的山石。

斧劈皴

 表现质地坚硬、棱角分明的山石时，用中锋勾勒山石的轮廓，墨色重且干，行笔较急且有凌厉感。

 根据山石的走向来完善画面，使其层次分明、结构完整。

 用斧劈皴以侧锋横刮山体，该技法笔触遒劲，运笔多有曲折。

 继续对山石表面进行皴擦以体现其质感，可略将墨色调淡进行渲染。

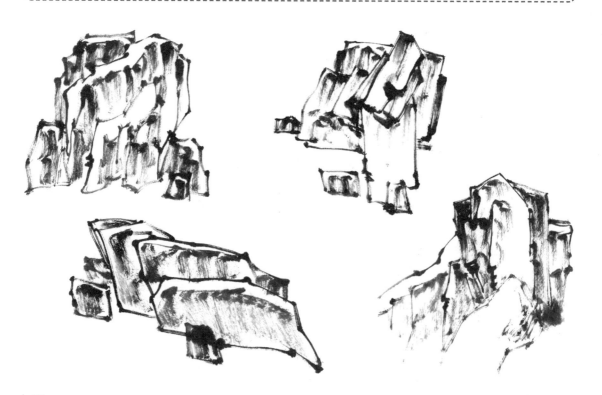

荷叶皴

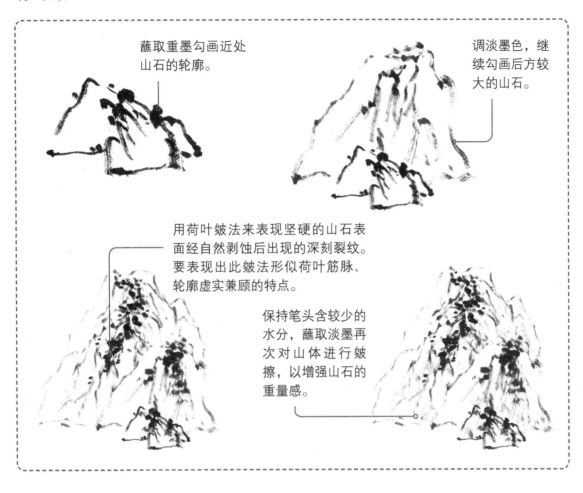

蘸取重墨勾画近处山石的轮廓。

调淡墨色，继续勾画后方较大的山石。

用荷叶皴法来表现坚硬的山石表面经自然剥蚀后出现的深刻裂纹。要表现出此皴法形似荷叶筋脉、轮廓虚实兼顾的特点。

保持笔头含较少的水分，蘸取淡墨再次对山体进行皴擦，以增强山石的重量感。

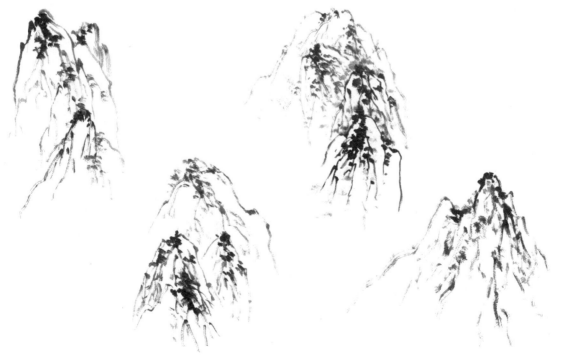

米点皴

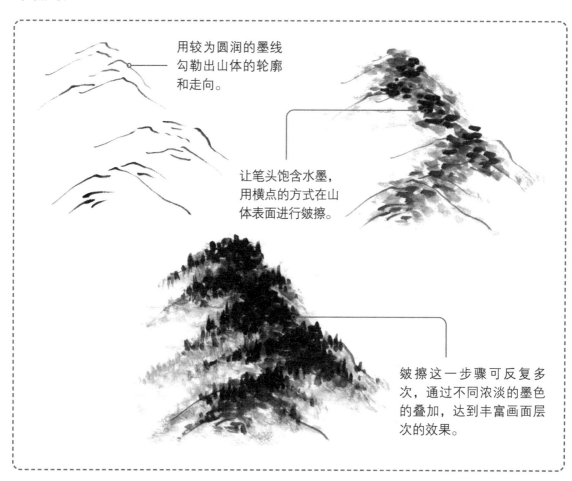

用较为圆润的墨线勾勒出山体的轮廓和走向。

让笔头饱含水墨，用横点的方式在山体表面进行皴擦。

皴擦这一步骤可反复多次，通过不同浓淡的墨色的叠加，达到丰富画面层次的效果。

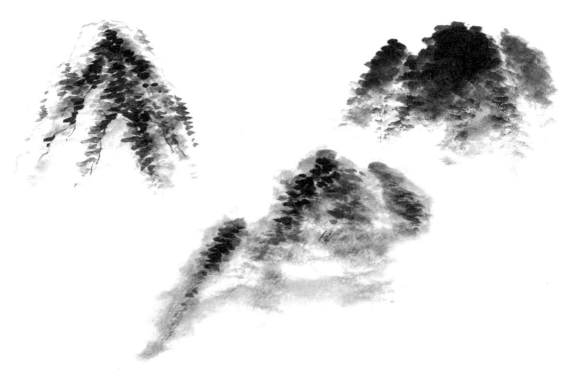

披麻皴

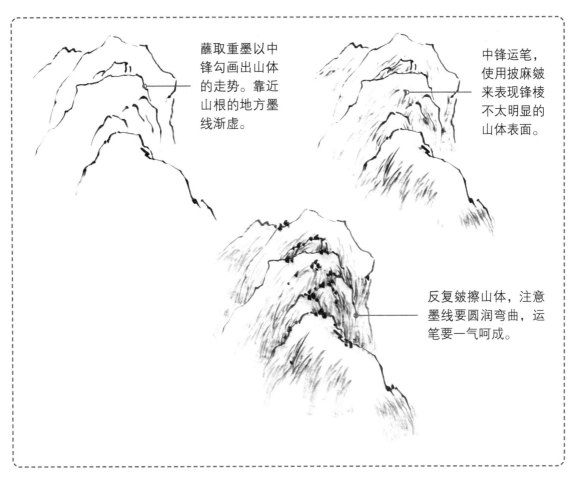

蘸取重墨以中锋勾画出山体的走势。靠近山根的地方墨线渐虚。

中锋运笔，使用披麻皴来表现锋棱不太明显的山体表面。

反复皴擦山体，注意墨线要圆润弯曲，运笔要一气呵成。

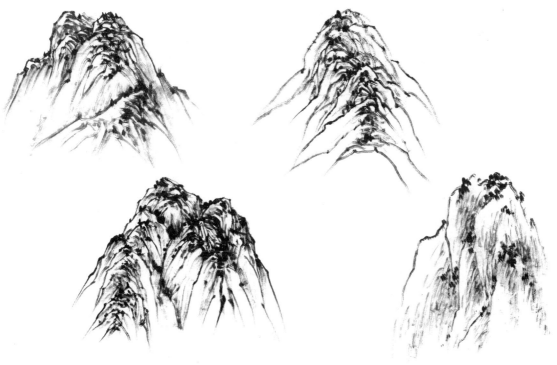

雨点皴

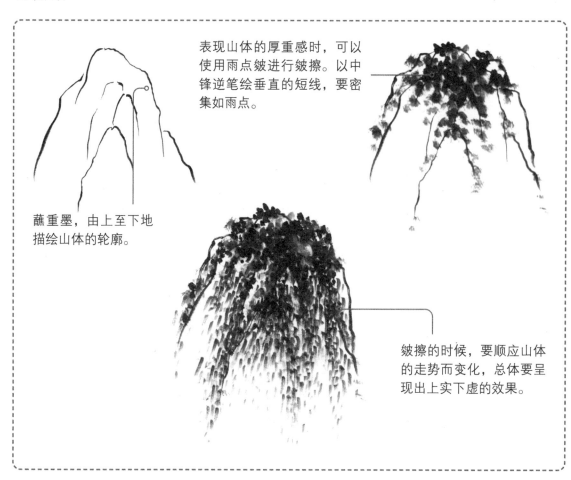

表现山体的厚重感时，可以使用雨点皴进行皴擦。以中锋逆笔绘垂直的短线，要密集如雨点。

蘸重墨，由上至下地描绘山体的轮廓。

皴擦的时候，要顺应山体的走势而变化，总体要呈现出上实下虚的效果。

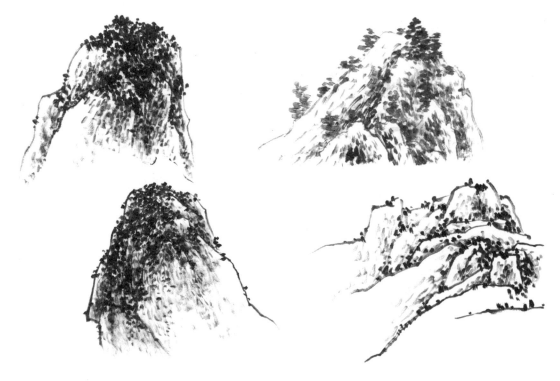

云头皴

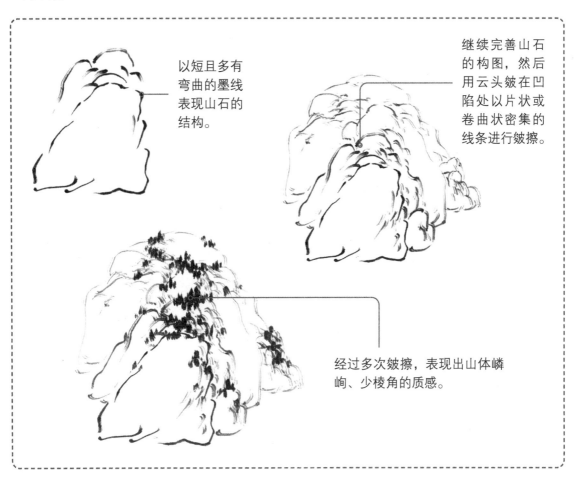

以短且多有弯曲的墨线表现山石的结构。

继续完善山石的构图，然后用云头皴在凹陷处以片状或卷曲状密集的线条进行皴擦。

经过多次皴擦，表现出山体嶙峋、少棱角的质感。

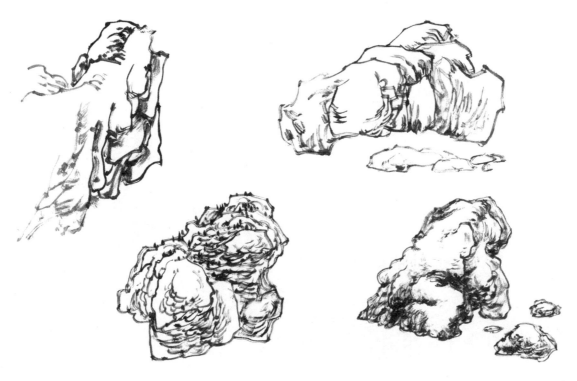

折带皴

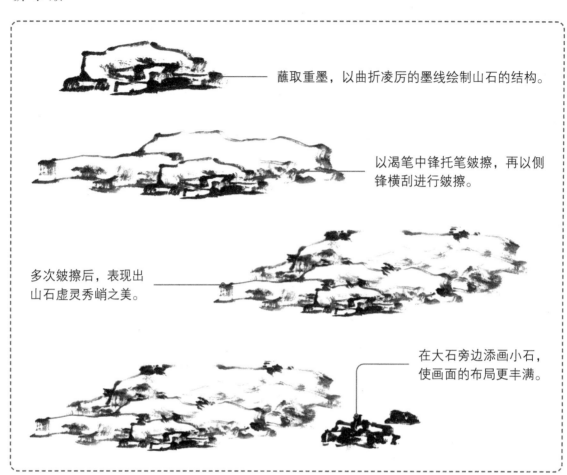

蘸取重墨，以曲折凌厉的墨线绘制山石的结构。

以渴笔中锋托笔皴擦，再以侧锋横刮进行皴擦。

多次皴擦后，表现出山石虚灵秀峭之美。

在大石旁边添画小石，使画面的布局更丰满。

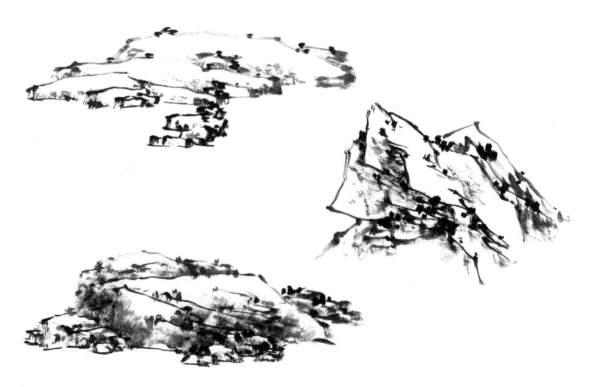

钉头皴

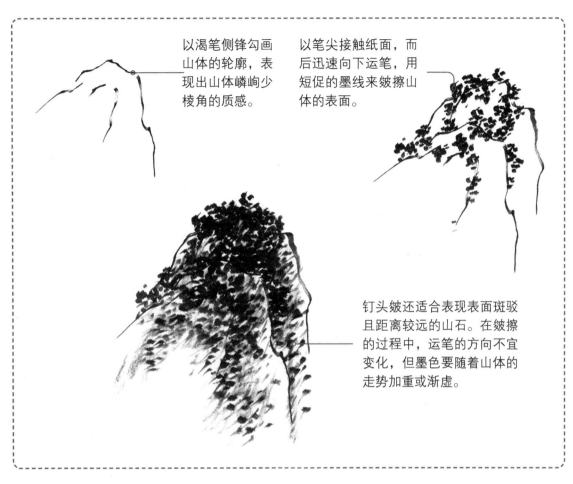

以渴笔侧锋勾画山体的轮廓，表现出山体嶙峋少棱角的质感。

以笔尖接触纸面，而后迅速向下运笔，用短促的墨线来皴擦山体的表面。

钉头皴还适合表现表面斑驳且距离较远的山石。在皴擦的过程中，运笔的方向不宜变化，但墨色要随着山体的走势加重或渐虚。

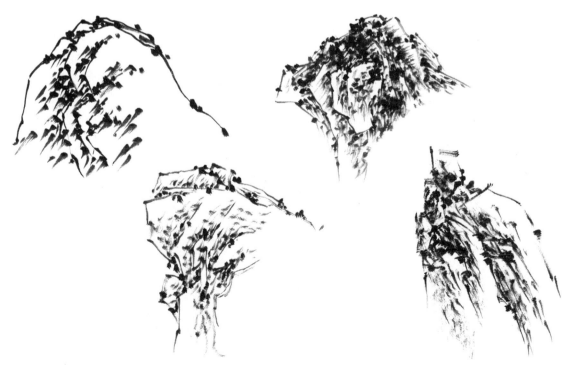

乱柴皴

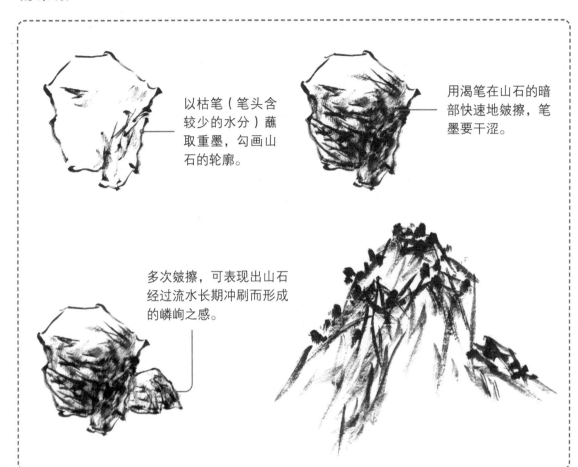

以枯笔（笔头含较少的水分）蘸取重墨，勾画山石的轮廓。

用渴笔在山石的暗部快速地皴擦，笔墨要干涩。

多次皴擦，可表现出山石经过流水长期冲刷而形成的嶙峋之感。

常见山体的画法

绘制山体与绘制山石的技法、步骤类似，但山体的结构更多变、脉络更复杂，因此要求我们对其结构的把握要更准确，墨色的变化要更丰富。

高坡

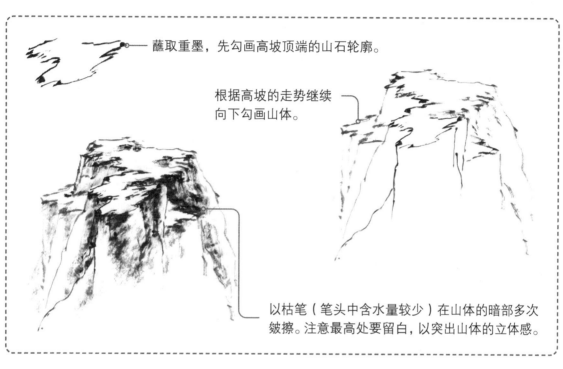

蘸取重墨，先勾画高坡顶端的山石轮廓。

根据高坡的走势继续向下勾画山体。

以枯笔（笔头中含水量较少）在山体的暗部多次皴擦。注意最高处要留白，以突出山体的立体感。

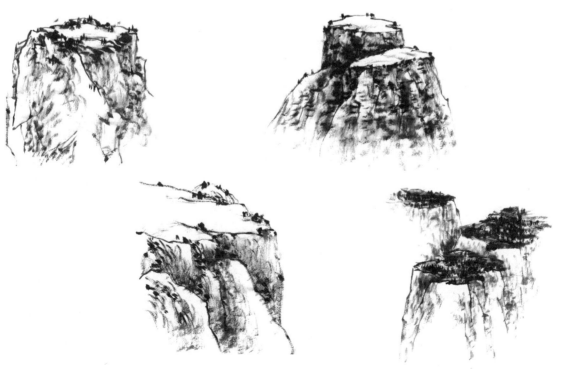

平坡

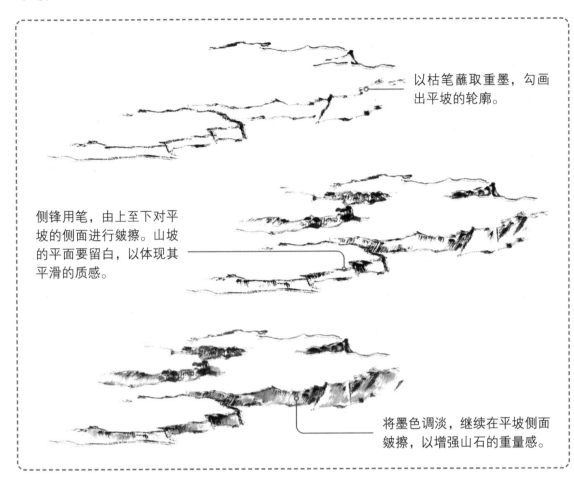

以枯笔蘸取重墨，勾画出平坡的轮廓。

侧锋用笔，由上至下对平坡的侧面进行皴擦。山坡的平面要留白，以体现其平滑的质感。

将墨色调淡，继续在平坡侧面皴擦，以增强山石的重量感。

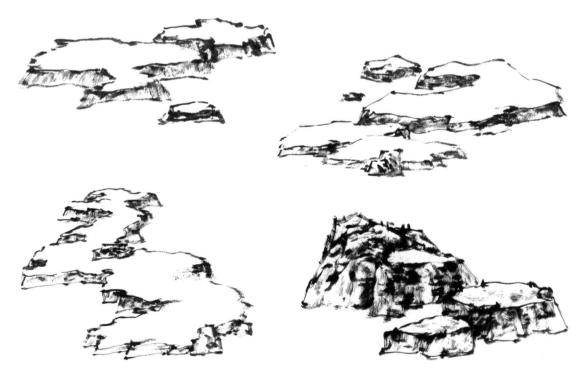

山峰

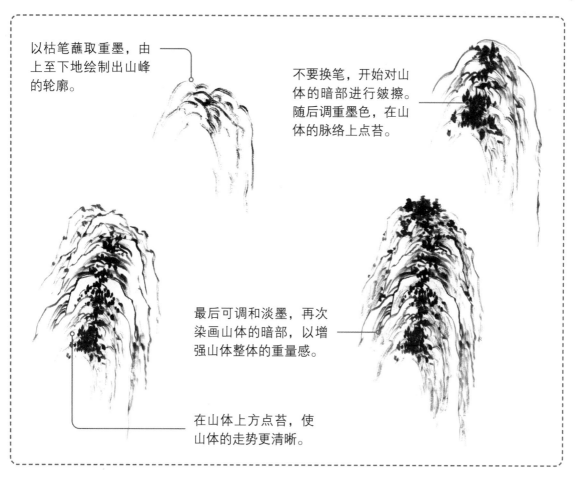

以枯笔蘸取重墨，由上至下地绘制出山峰的轮廓。

不要换笔，开始对山体的暗部进行皴擦。随后调重墨色，在山体的脉络上点苔。

最后可调和淡墨，再次染画山体的暗部，以增强山体整体的重量感。

在山体上方点苔，使山体的走势更清晰。

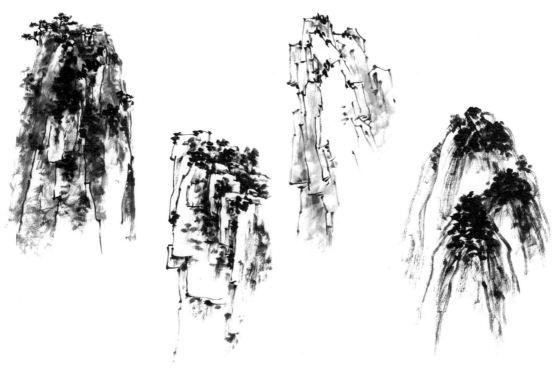

山峦

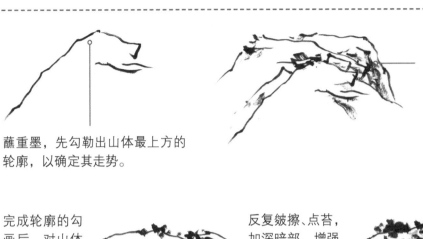

蘸重墨，先勾勒出山体最上方的轮廓，以确定其走势。

继续对山体轮廓进行勾画，注意表现出上实下虚的效果。

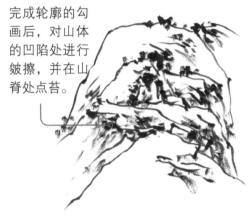

完成轮廓的勾画后，对山体的凹陷处进行皴擦，并在山脊处点苔。

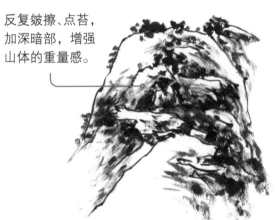

反复皴擦、点苔，加深暗部，增强山体的重量感。

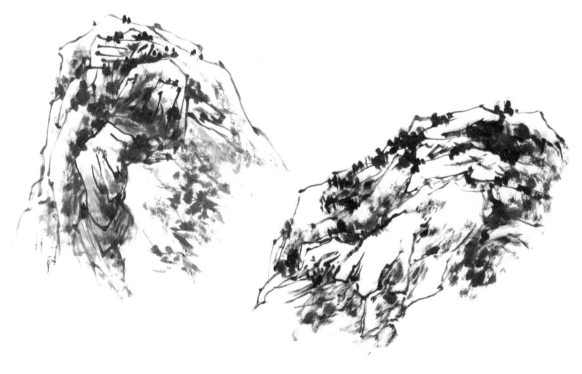

山脉

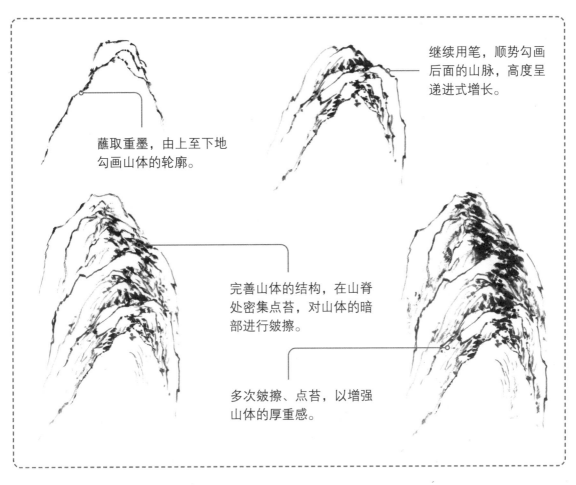

蘸取重墨，由上至下地勾画山体的轮廓。

继续用笔，顺势勾画后面的山脉，高度呈递进式增长。

完善山体的结构，在山脊处密集点苔，对山体的暗部进行皴擦。

多次皴擦、点苔，以增强山体的厚重感。

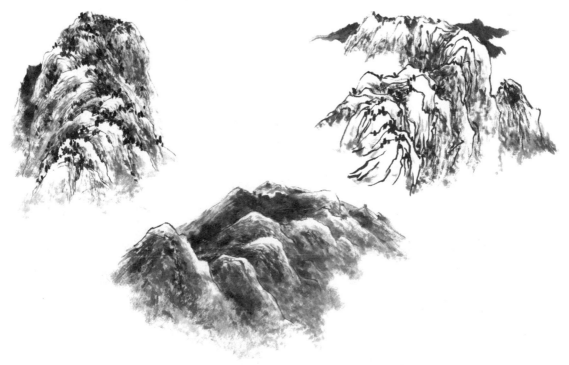

山田

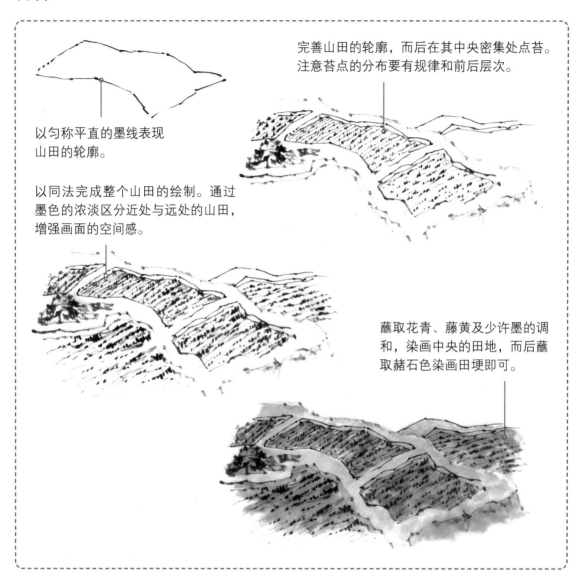

以匀称平直的墨线表现山田的轮廓。

以同法完成整个山田的绘制。通过墨色的浓淡区分近处与远处的山田，增强画面的空间感。

完善山田的轮廓，而后在其中央密集处点苔。注意苔点的分布要有规律和前后层次。

蘸取花青、藤黄及少许墨的调和，染画中央的田地，而后蘸取赭石色染画田埂即可。

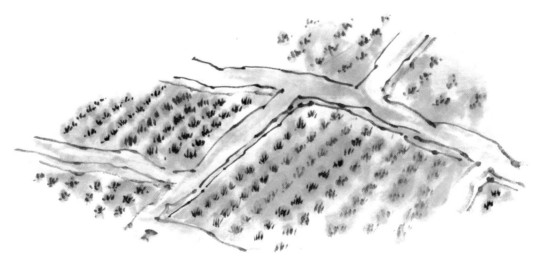

石间坡

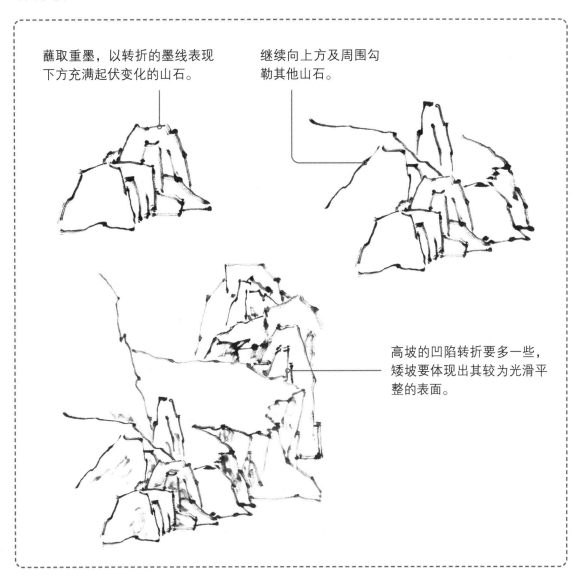

蘸取重墨，以转折的墨线表现下方充满起伏变化的山石。

继续向上方及周围勾勒其他山石。

高坡的凹陷转折要多一些，矮坡要体现出其较为光滑平整的表面。

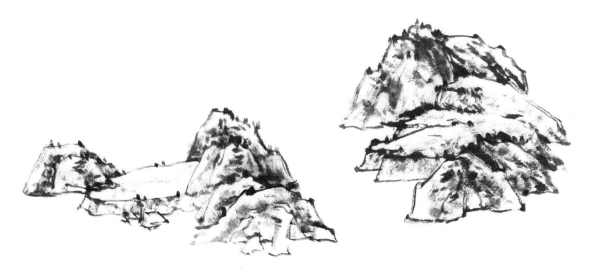

山路

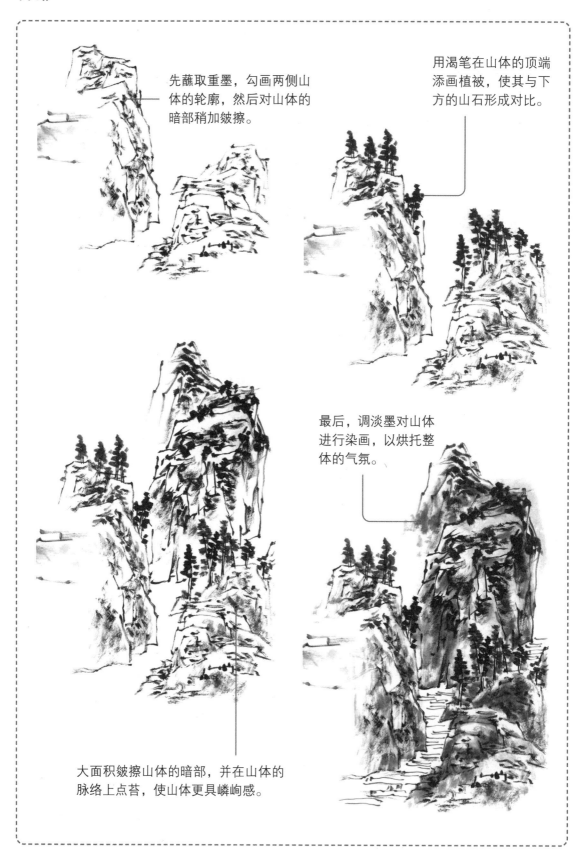

先蘸取重墨，勾画两侧山体的轮廓，然后对山体的暗部稍加皴擦。

用渴笔在山体的顶端添画植被，使其与下方的山石形成对比。

最后，调淡墨对山体进行染画，以烘托整体的气氛。

大面积皴擦山体的暗部，并在山体的脉络上点苔，使山体更具嶙峋感。

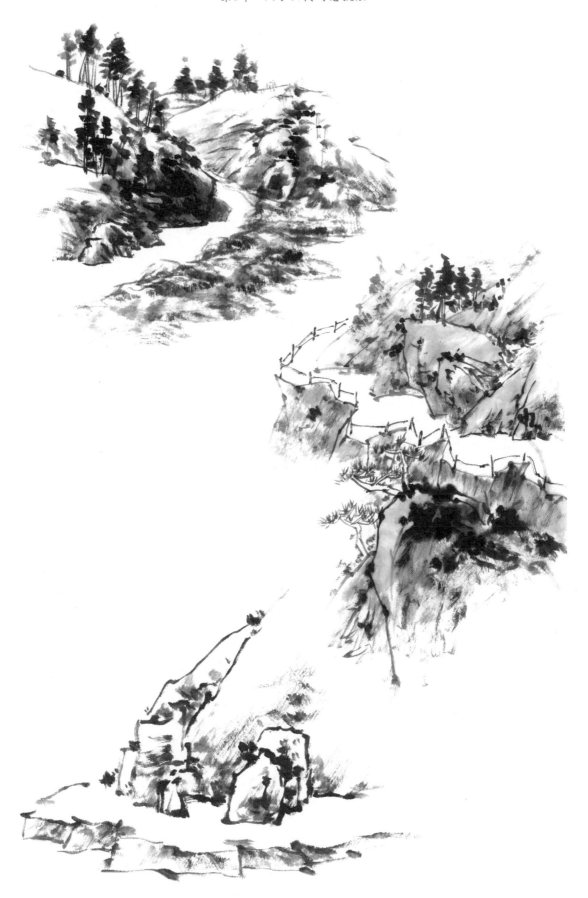

5.2 树木画法详解

树在山水画中是表现远近、高低、大小的最佳参照物，还可以将画面的结构鲜明地表现出来。树还可以烘托气氛，给观赏者更生动的画面感。

树干的画法

"画山水必先画树，画树必先画干"。树的结构可分为根、干、枝、叶四个部分。这其中，树干的走向直接决定了树的生长形态。在绘制树干的时候，通常是先立主干再出小枝，要避免出现过多的重复结构而使树显得很呆板。

单勾法

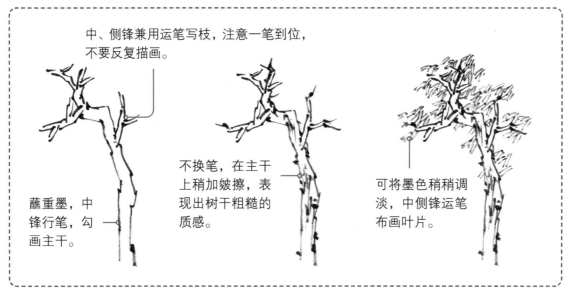

中、侧锋兼用运笔写枝，注意一笔到位，不要反复描画。

蘸重墨，中锋行笔，勾画主干。

不换笔，在主干上稍加皴擦，表现出树干粗糙的质感。

可将墨色稍稍调淡，中侧锋运笔布画叶片。

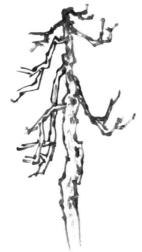

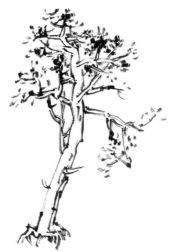

勾皴法

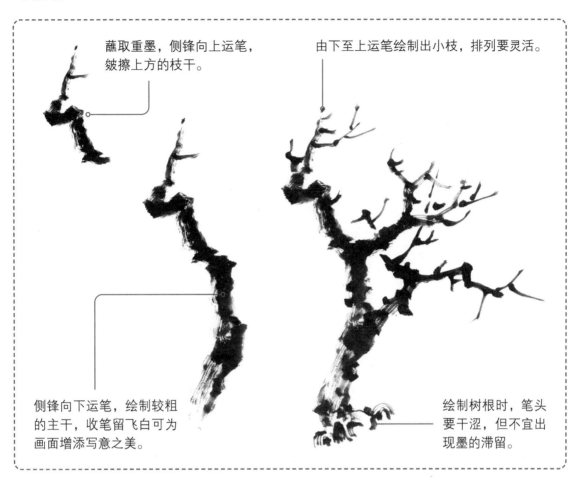

蘸取重墨，侧锋向上运笔，皴擦上方的枝干。

由下至上运笔绘制出小枝，排列要灵活。

侧锋向下运笔，绘制较粗的主干，收笔留飞白可为画面增添写意之美。

绘制树根时，笔头要干涩，但不宜出现墨的滞留。

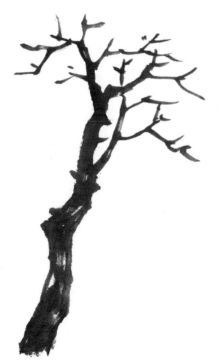

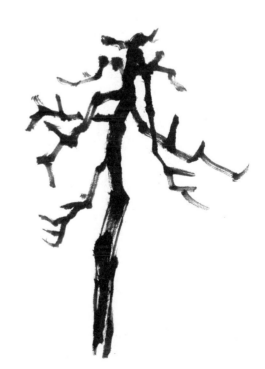

树枝的画法

树枝的生长结构可以分为向上生长、向下弯曲和平生横出这三种状态。
出枝时要遵循"树分四枝"的原则，即从树干的前、后、左、右四面出枝，
切忌过于整齐的排列而使树枝缺乏错落的风致。

鹿角枝

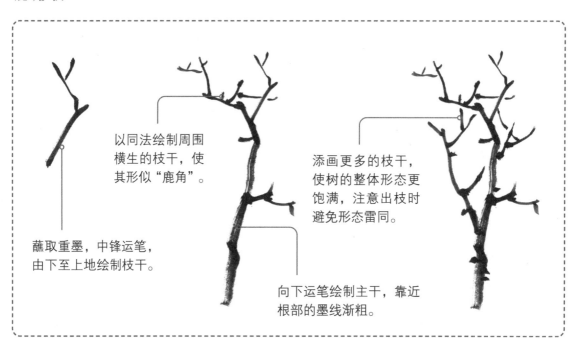

以同法绘制周围
横生的枝干，使
其形似"鹿角"。

添画更多的枝干，
使树的整体形态更
饱满，注意出枝时
避免形态雷同。

蘸取重墨，中锋运笔，
由下至上地绘制枝干。

向下运笔绘制主干，靠近
根部的墨线渐粗。

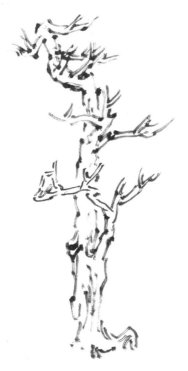

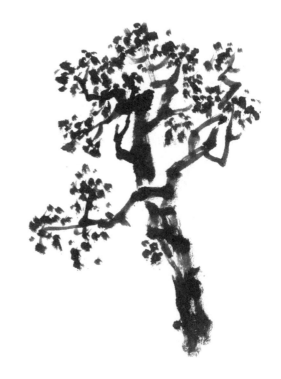

蟹爪枝

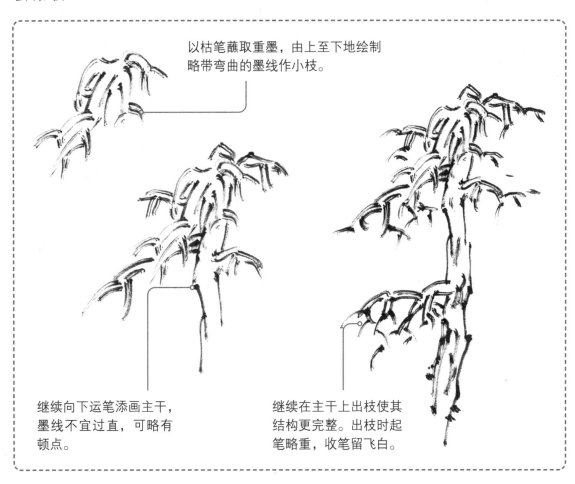

以枯笔蘸取重墨，由上至下地绘制略带弯曲的墨线作小枝。

继续向下运笔添画主干，墨线不宜过直，可略有顿点。

继续在主干上出枝使其结构更完整。出枝时起笔略重，收笔留飞白。

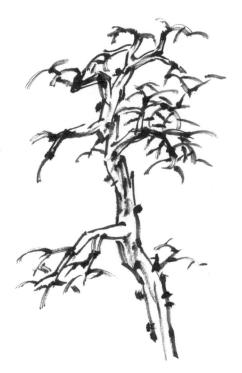

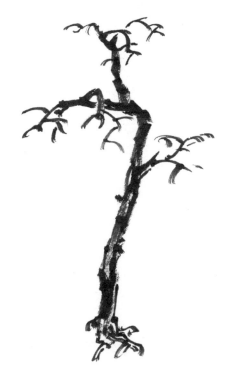

藤蔓枝

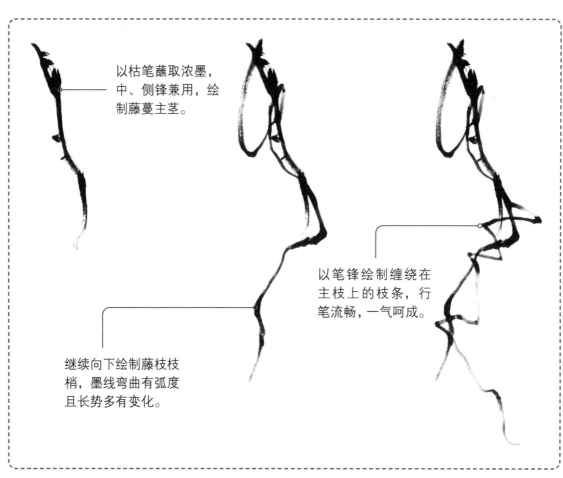

以枯笔蘸取浓墨，中、侧锋兼用，绘制藤蔓主茎。

以笔锋绘制缠绕在主枝上的枝条，行笔流畅，一气呵成。

继续向下绘制藤枝枝梢，墨线弯曲有弧度且长势多有变化。

树叶的画法

树叶使树的结构更丰满，也更美观。布叶的时候，要根据其自然生长的特点进行绘制，使叶与叶之间相互叠加而不繁乱，叶片的分布要疏密得当。树叶常用的画法是点叶法（用笔线直接点画）和夹叶法（用笔线勾勒而成）。

点叶法

个字点

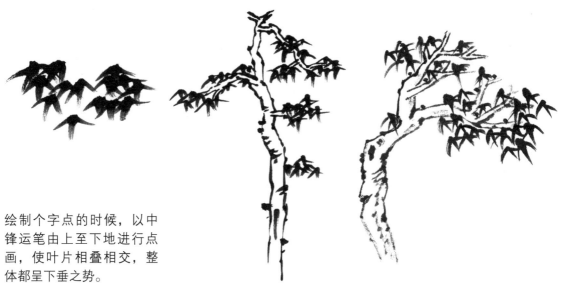

绘制个字点的时候，以中锋运笔由上至下地进行点画，使叶片相叠相交，整体都呈下垂之势。

介字点

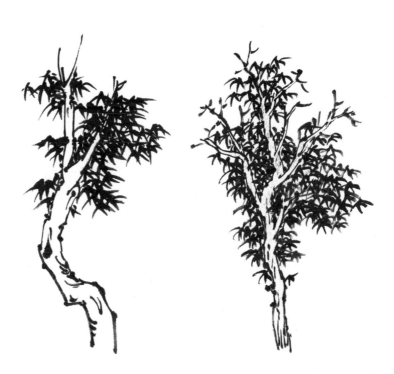

蘸取重墨，分四笔绘制一组叶片，形似介字。绘制时，墨线要有一定的弧度、浓淡相兼，使叶丛有空间感。

大混点

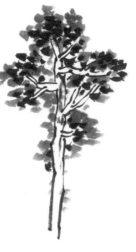

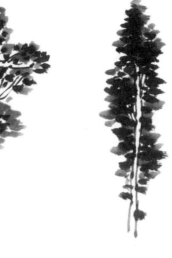

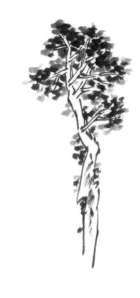

保持笔头含较少的水分，先蘸取浓墨，侧锋卧笔点画些许扁平的点；而后将墨色调淡，在空隙间继续点画即可。

小混点

小混点与大混点的绘制方法基本一致，只是墨点更小、更密集。要注意的是，绘制小混点时，笔头要饱含水墨，不宜有干涩的笔迹出现。

梅花点

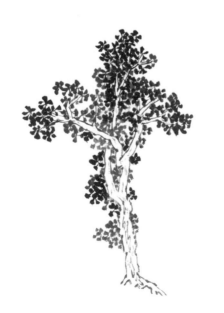

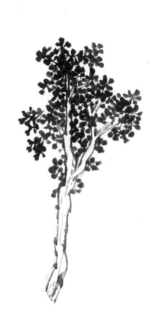

使笔头含有一定的水分，蘸取浓墨，中、侧锋兼用运笔。注意落笔时要微微旋转笔头，捻笔点画出叶片，五笔为一组。

散笔点

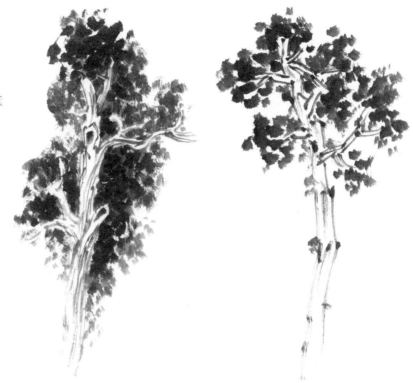

保持笔头含较少的水分，蘸取重墨，散锋向下进行点画。散笔点没有具体的形态，更要求对墨色的干湿浓淡做出更丰富的变化。

鼠足点

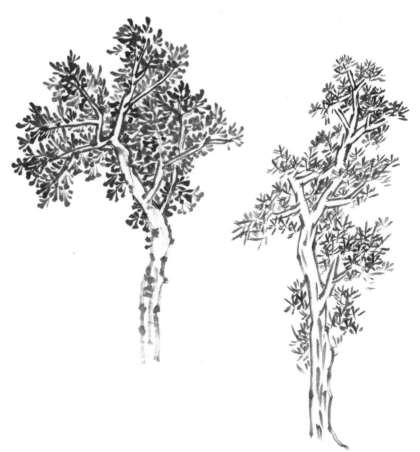

蘸取浓墨，起笔轻、收笔重，中锋运笔分四至五笔绘制出一组叶片。若想体现出空间感，调整叶片的墨色浓淡即可。

夹叶法

圆形夹叶

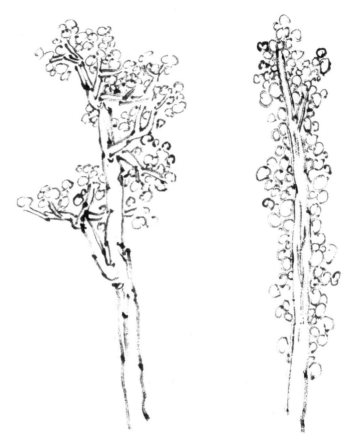

使笔头含少量的水分，蘸取浓墨，干笔侧锋圈画叶片。注意墨圈不必各个首尾相连，能体现出形态即可。

元宝形夹叶

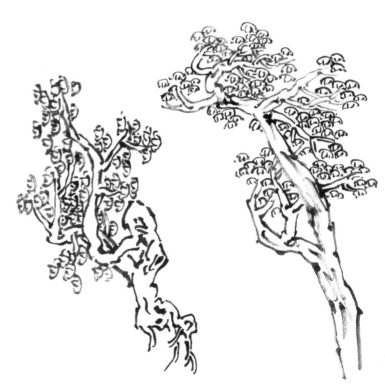

保持笔头的干涩，先蘸取重墨绘制"元宝"形的叶片，而后调淡墨，在空隙处添画形态较小的叶片。

个字形夹叶

蘸取重墨，中锋向下、向左、向右各回一笔组成一个叶片。注意起笔略顿而收笔回锋，以增强画面的写意之美。

三角形夹叶

保持笔头含较少的水分并蘸取重墨，中、侧锋运笔，由左至右地绘制呈三角形的叶片。注意行笔应稍快，不要产生墨的滞留。

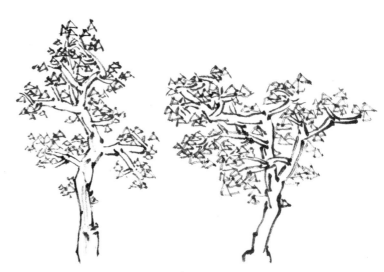

菊花式

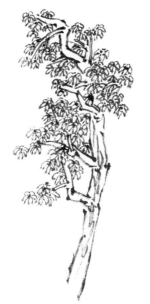

蘸取重墨，左右画两笔略有弧度的墨线组成一个叶片。继续绘制其他的叶片，使其呈发散式分布。

常见树的画法

因为生长结构和形态的不同，每棵树都表现出不同的特点，出现在画面中时也给观者带来了不同的感受。我们在绘制的时候要先观察再下笔，除了要表现出树的准确结构，还要体现出树的特质。

松 树

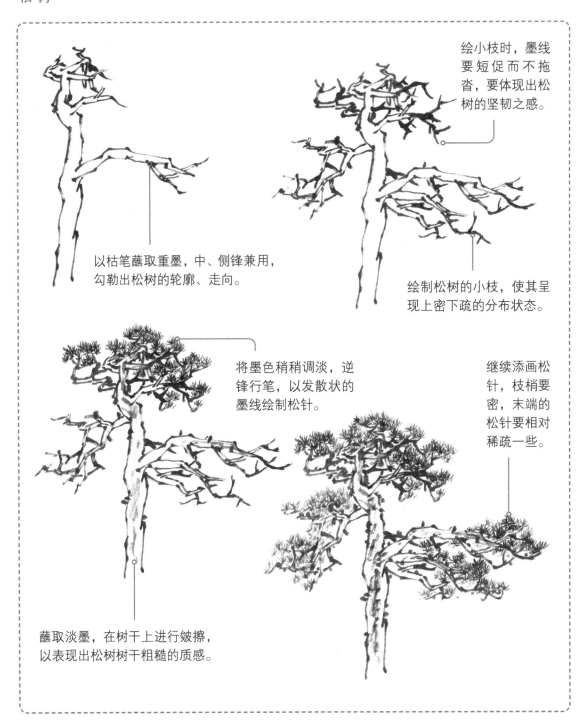

绘小枝时，墨线要短促而不拖沓，要体现出松树的坚韧之感。

以枯笔蘸取重墨，中、侧锋兼用，勾勒出松树的轮廓、走向。

绘制松树的小枝，使其呈现上密下疏的分布状态。

将墨色稍稍调淡，逆锋行笔，以发散状的墨线绘制松针。

继续添画松针，枝梢要密，末端的松针要相对稀疏一些。

蘸取淡墨，在树干上进行皴擦，以表现出松树树干粗糙的质感。

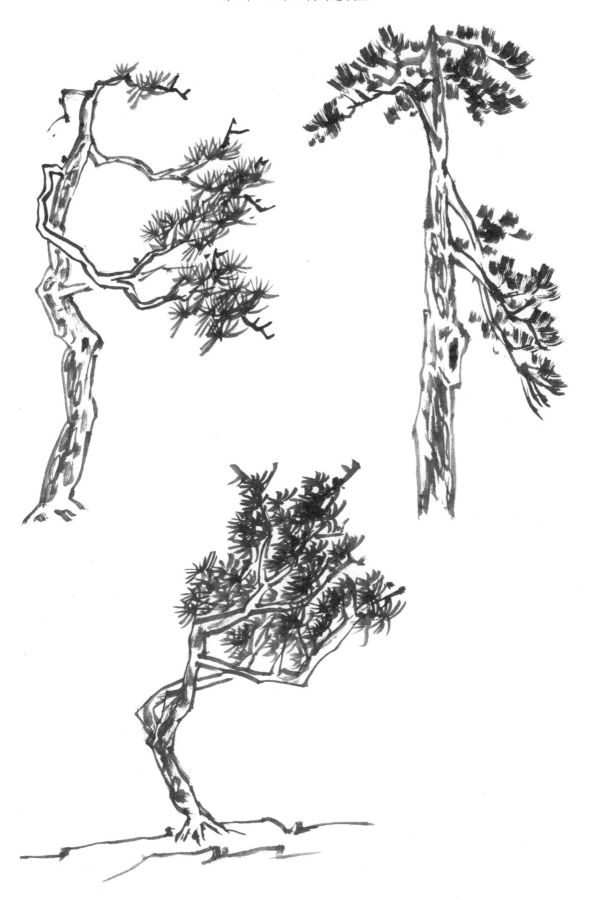

柏 树

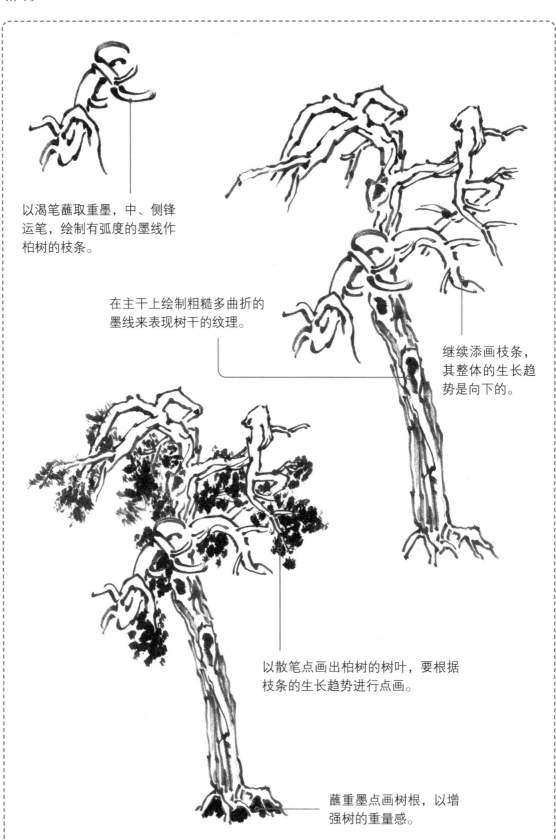

以渴笔蘸取重墨，中、侧锋运笔，绘制有弧度的墨线作柏树的枝条。

在主干上绘制粗糙多曲折的墨线来表现树干的纹理。

继续添画枝条，其整体的生长趋势是向下的。

以散笔点画出柏树的树叶，要根据枝条的生长趋势进行点画。

蘸重墨点画树根，以增强树的重量感。

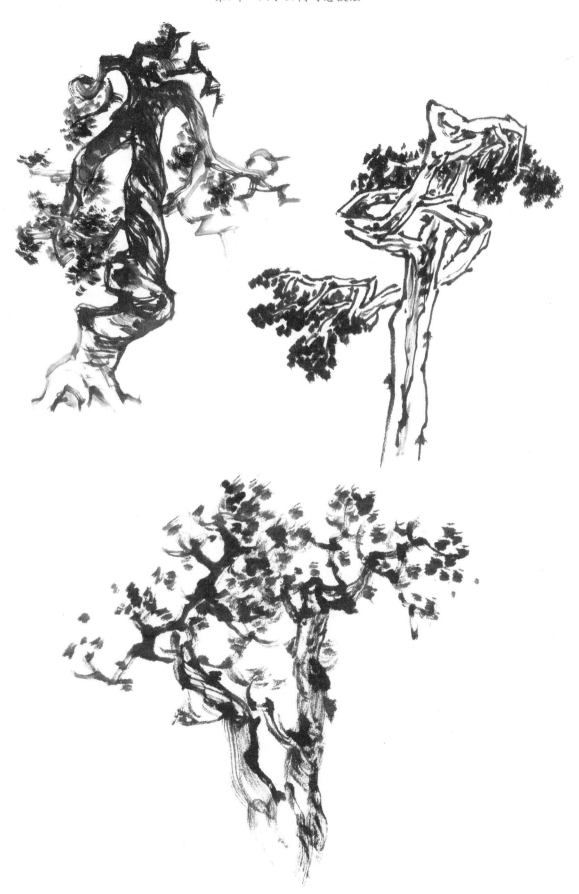

柳树

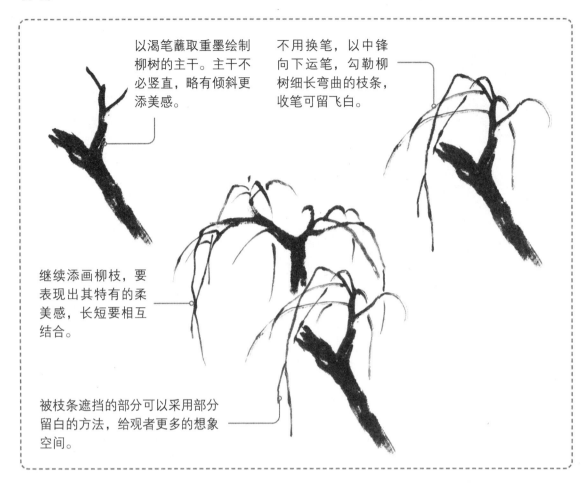

以渴笔蘸取重墨绘制柳树的主干。主干不必竖直，略有倾斜更添美感。

不用换笔，以中锋向下运笔，勾勒柳树细长弯曲的枝条，收笔可留飞白。

继续添画柳枝，要表现出其特有的柔美感，长短要相互结合。

被枝条遮挡的部分可以采用部分留白的方法，给观者更多的想象空间。

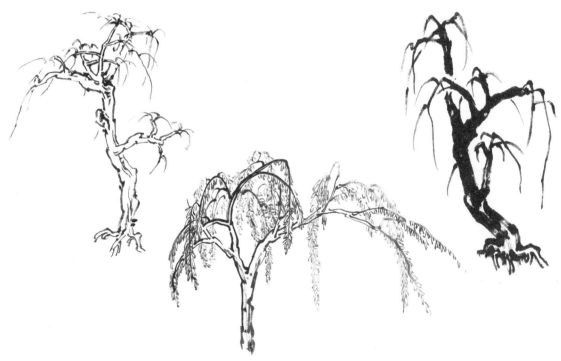

梧桐树

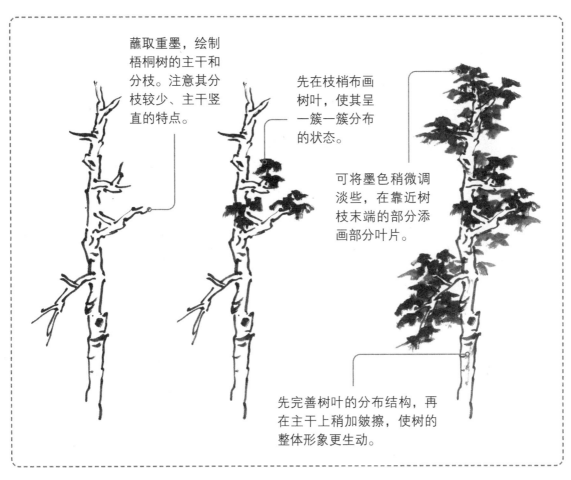

蘸取重墨，绘制梧桐树的主干和分枝。注意其分枝较少、主干竖直的特点。

先在枝梢布画树叶，使其呈一簇一簇分布的状态。

可将墨色稍微调淡些，在靠近树枝末端的部分添画部分叶片。

先完善树叶的分布结构，再在主干上稍加皴擦，使树的整体形象更生动。

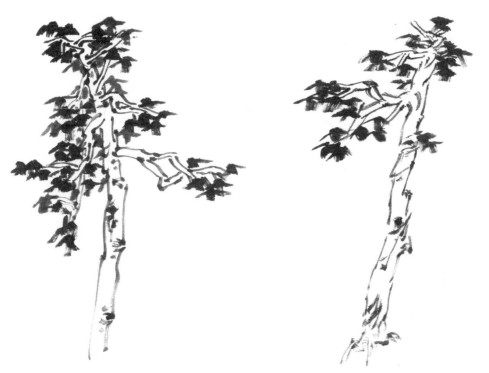

杂树

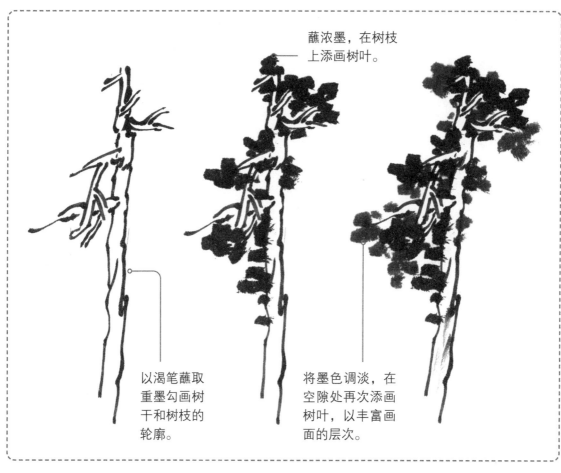

蘸浓墨，在树枝
上添画树叶。

以渴笔蘸取
重墨勾画树
干和树枝的
轮廓。

将墨色调淡，在
空隙处再次添画
树叶，以丰富画
面的层次。

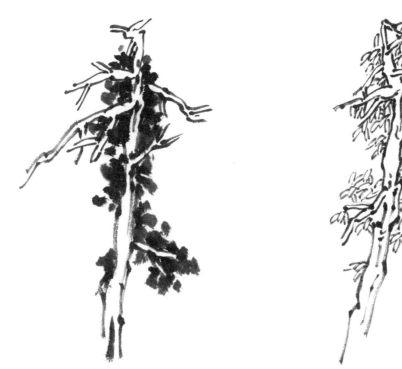

树的组合画法

在山水画中,绝大多数情况下不画独树,树都是以不同的组合形态出现的。不管是要表现出稀疏的树还是密集的树,分清主次都是最重要的。画树时要使树与树之间顾盼有情,穿插有序。

两棵

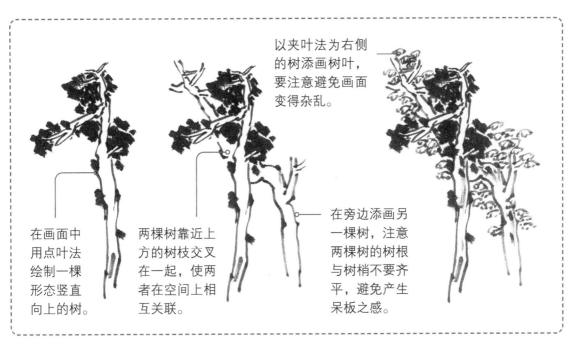

以夹叶法为右侧的树添画树叶,要注意避免画面变得杂乱。

在画面中用点叶法绘制一棵形态竖直向上的树。

两棵树靠近上方的树枝交叉在一起,使两者在空间上相互关联。

在旁边添画另一棵树,注意两棵树的树根与树梢不要齐平,避免产生呆板之感。

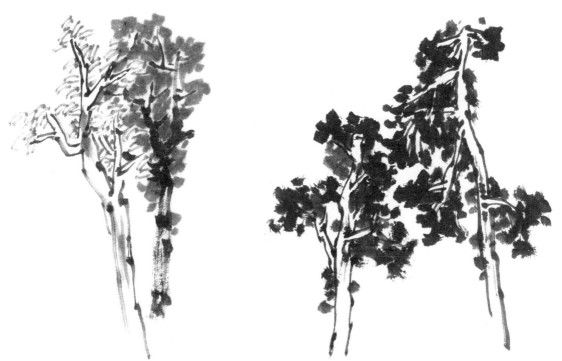

三棵

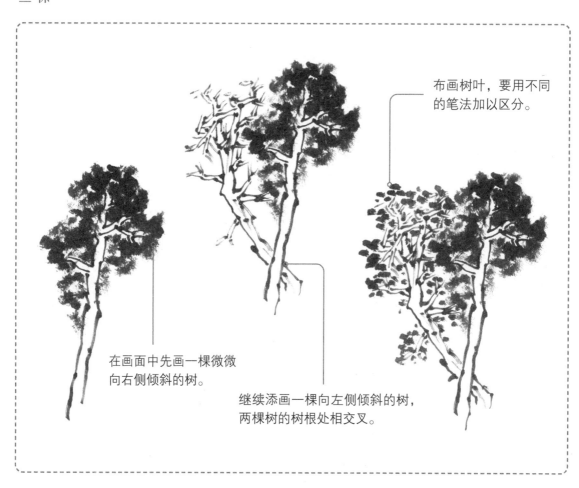

布画树叶，要用不同的笔法加以区分。

在画面中先画一棵微微向右侧倾斜的树。

继续添画一棵向左侧倾斜的树，两棵树的树根处相交叉。

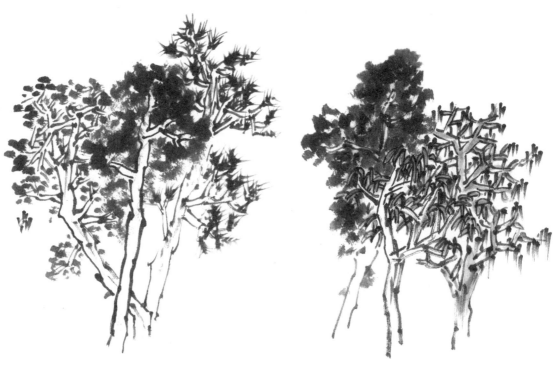

丛树

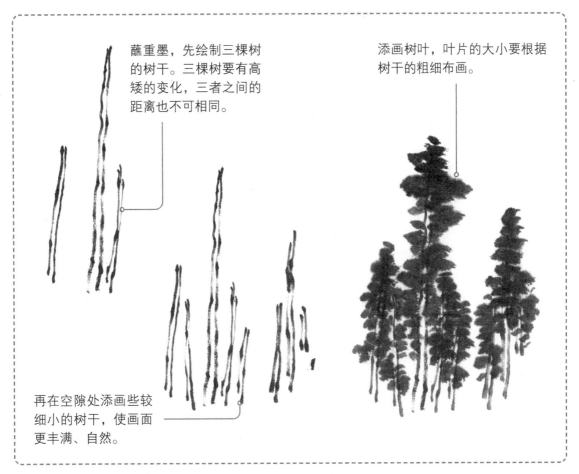

蘸重墨，先绘制三棵树的树干。三棵树要有高矮的变化，三者之间的距离也不可相同。

添画树叶，叶片的大小要根据树干的粗细布画。

再在空隙处添画些较细小的树干，使画面更丰满、自然。

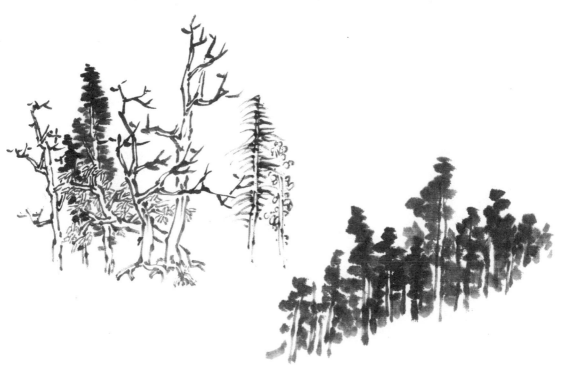

不同景别树木的画法

近景

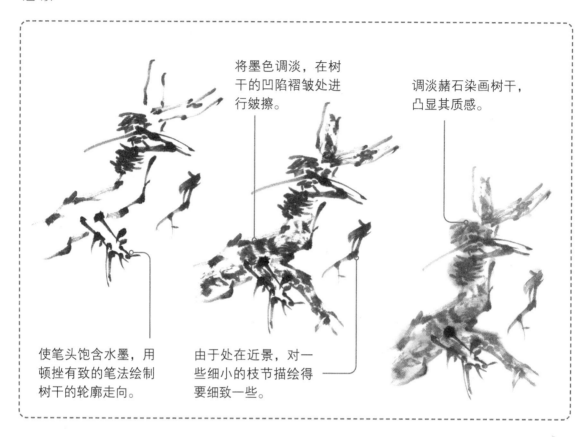

将墨色调淡，在树干的凹陷褶皱处进行皴擦。

调淡赭石染画树干，凸显其质感。

使笔头饱含水墨，用顿挫有致的笔法绘制树干的轮廓走向。

由于处在近景，对一些细小的枝节描绘得要细致一些。

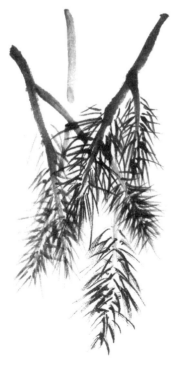

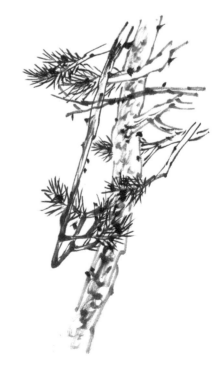

中景

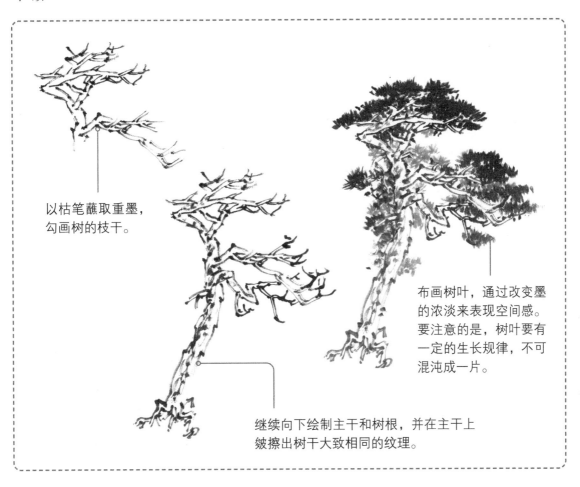

以枯笔蘸取重墨，勾画树的枝干。

布画树叶，通过改变墨的浓淡来表现空间感。要注意的是，树叶要有一定的生长规律，不可混沌成一片。

继续向下绘制主干和树根，并在主干上皴擦出树干大致相同的纹理。

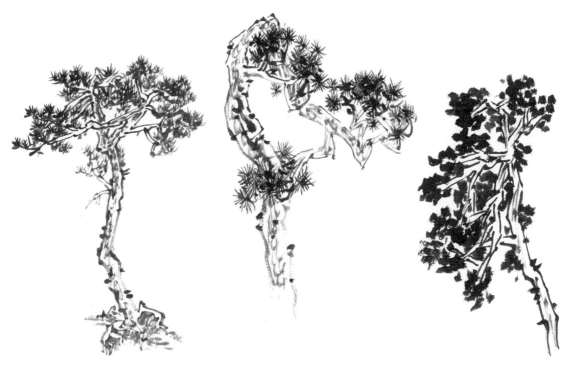

远景

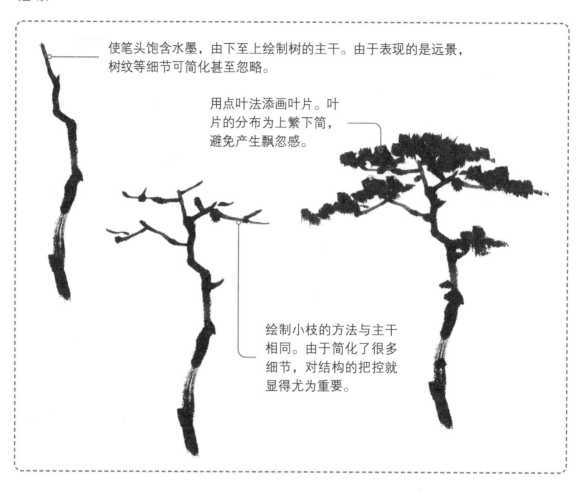

使笔头饱含水墨，由下至上绘制树的主干。由于表现的是远景，树纹等细节可简化甚至忽略。

用点叶法添画叶片。叶片的分布为上繁下简，避免产生飘忽感。

绘制小枝的方法与主干相同。由于简化了很多细节，对结构的把控就显得尤为重要。

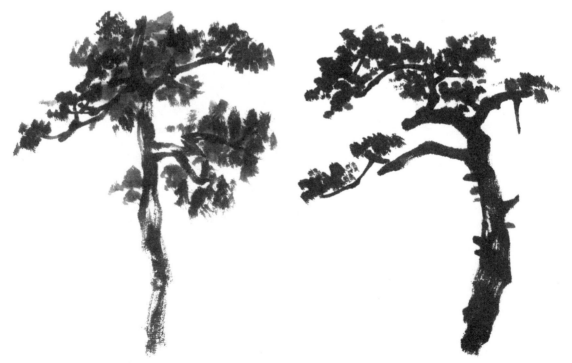

5.3 云水画法详解

云的画法

云的形态变化万千，既有静态的静云、朵云，还有动态的流云、飞云等。云的表现方式可选择单线勾勒，也可用水墨直接渲染而成。

勾云法

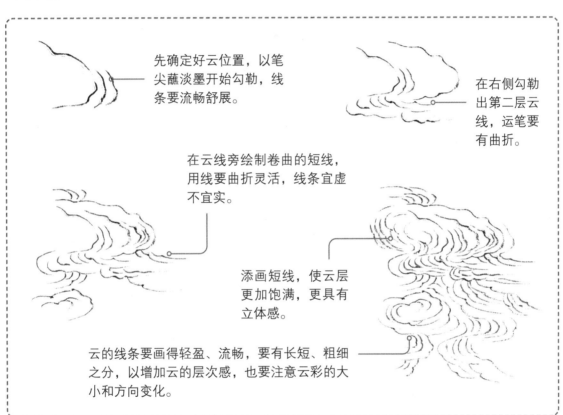

先确定好云位置，以笔尖蘸淡墨开始勾勒，线条要流畅舒展。

在右侧勾勒出第二层云线，运笔要有曲折。

在云线旁绘制卷曲的短线，用线要曲折灵活，线条宜虚不宜实。

添画短线，使云层更加饱满，更具有立体感。

云的线条要画得轻盈、流畅，要有长短、粗细之分，以增加云的层次感，也要注意云彩的大小和方向变化。

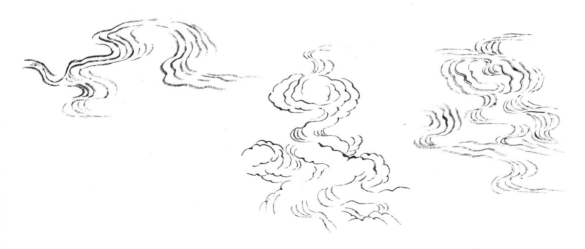

染云法

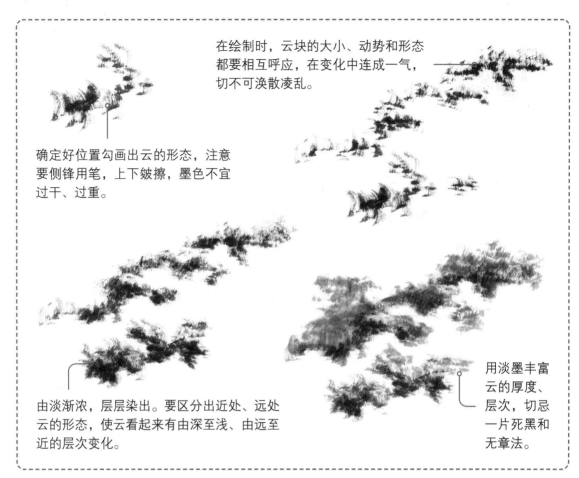

在绘制时，云块的大小、动势和形态都要相互呼应，在变化中连成一气，切不可涣散凌乱。

确定好位置勾画出云的形态，注意要侧锋用笔，上下皴擦，墨色不宜过干、过重。

由淡渐浓，层层染出。要区分出近处、远处云的形态，使云看起来有由深至浅、由远至近的层次变化。

用淡墨丰富云的厚度、层次，切忌一片死黑和无章法。

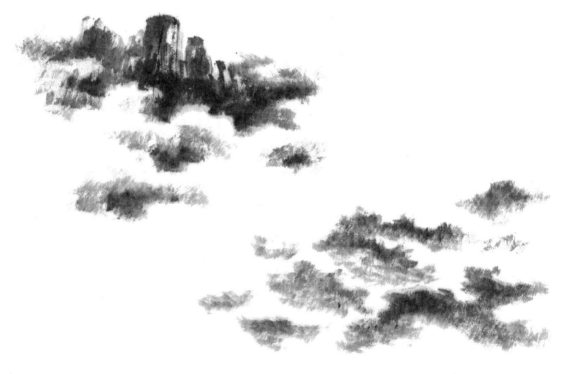

水的画法

在山水画中，水和云独具动感，虽无"常形"但有"常理"，是画面中非常重要的一部分。绘制水时，线条需做到流畅而富有变化，这样才能更好地表现出水的灵动性及力量感。

湖水法

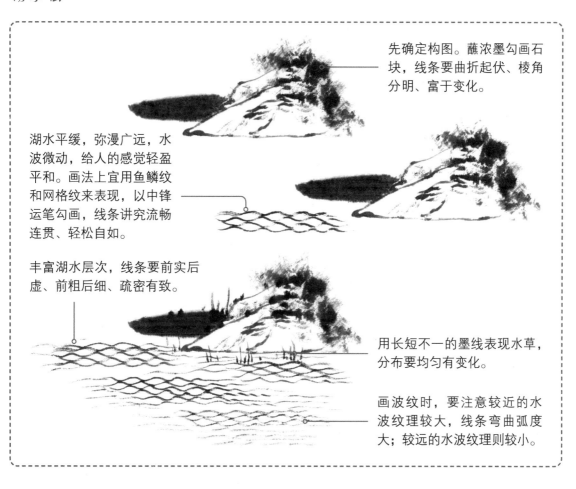

先确定构图。蘸浓墨勾画石块，线条要曲折起伏、棱角分明、富于变化。

湖水平缓，弥漫广远，水波微动，给人的感觉轻盈平和。画法上宜用鱼鳞纹和网格纹来表现，以中锋运笔勾画，线条讲究流畅连贯、轻松自如。

丰富湖水层次，线条要前实后虚、前粗后细、疏密有致。

用长短不一的墨线表现水草，分布要均匀有变化。

画波纹时，要注意较近的水波纹理较大，线条弯曲弧度大；较远的水波纹理则较小。

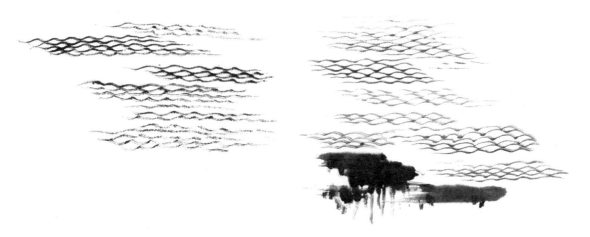

瀑布法

蘸取浓墨，中锋用笔，用曲折顿挫的线条绘制出山石的轮廓。

添加山石，衬托瀑布的宏大气势。

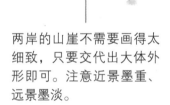

在中间部分为瀑布的绘制留出空白。

蘸淡墨勾勒出瀑布水流的纹理。用笔要果断、流畅，上实下虚。

两岸的山崖不需要画得太细致，只要交代出大体外形即可。注意近景墨重、远景墨淡。

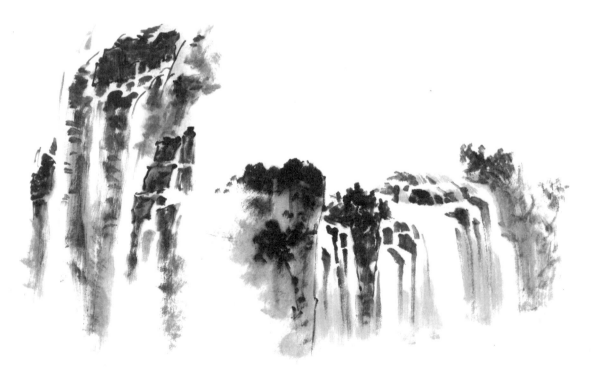

泉水法

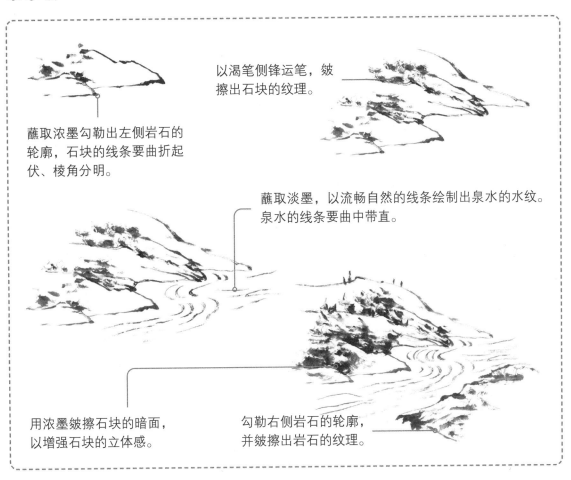

蘸取浓墨勾勒出左侧岩石的
轮廓，石块的线条要曲折起
伏、棱角分明。

以渴笔侧锋运笔，皴
擦出石块的纹理。

蘸取淡墨，以流畅自然的线条绘制出泉水的水纹。
泉水的线条要曲中带直。

用浓墨皴擦石块的暗面，
以增强石块的立体感。

勾勒右侧岩石的轮廓，
并皴擦出岩石的纹理。

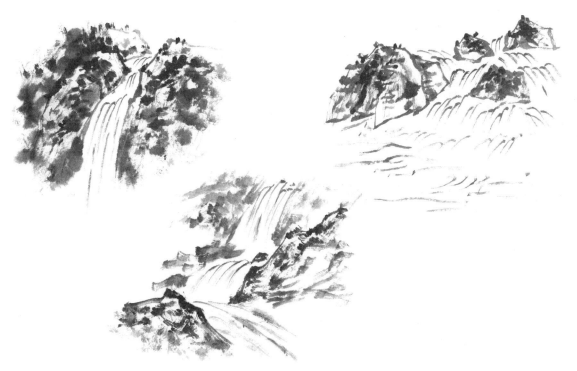

海水法

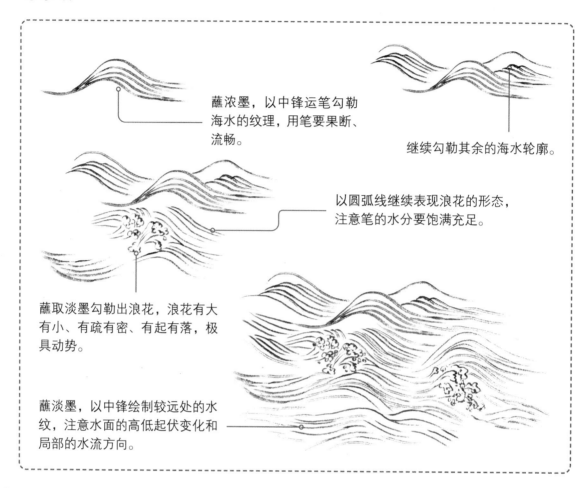

蘸浓墨，以中锋运笔勾勒海水的纹理，用笔要果断、流畅。

继续勾勒其余的海水轮廓。

以圆弧线继续表现浪花的形态，注意笔的水分要饱满充足。

蘸取淡墨勾勒出浪花，浪花有大有小、有疏有密、有起有落，极具动势。

蘸淡墨，以中锋绘制较远处的水纹，注意水面的高低起伏变化和局部的水流方向。

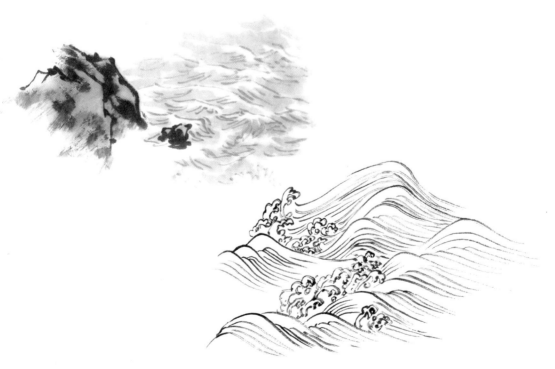

江水法

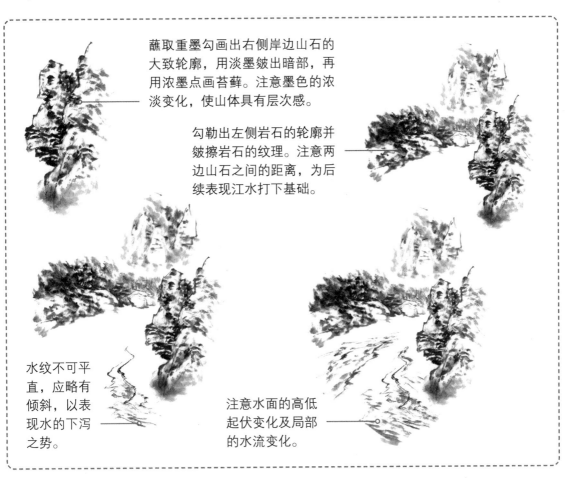

蘸取重墨勾画出右侧岸边山石的大致轮廓,用淡墨皴出暗部,再用浓墨点画苔藓。注意墨色的浓淡变化,使山体具有层次感。

勾勒出左侧岩石的轮廓并皴擦岩石的纹理。注意两边山石之间的距离,为后续表现江水打下基础。

水纹不可平直,应略有倾斜,以表现水的下泻之势。

注意水面的高低起伏变化及局部的水流变化。

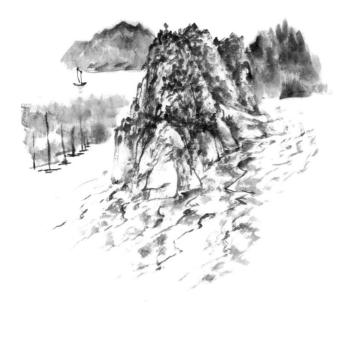

5.4 点景画法详解

点景在山水画中占有重要的地位，山水画中的点景包括房屋、舟桥等。点景既起到了活泼画面、烘托气氛的作用，又增加了画面的韵味。点景在山水画中虽然不是主要的描绘对象，但如果在立意和技巧等任何环节上出现瑕疵，会破坏画面的协调性，减弱作品的感染力，所以我们需要多加重视。

房屋的画法

在山水画中，对房屋的描绘一定要遵循所取题材的地域特点，注重整体的意境和气氛协调统一。在刻画的时候要注意房屋的透视关系，用笔可随意些，不要把房屋的结构画得像工程图纸那样呆板，应以追求意趣为主，信手而画。

草屋

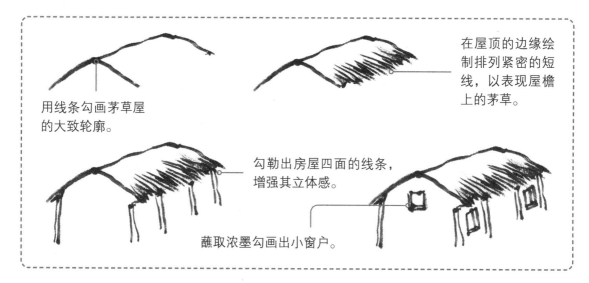

用线条勾画茅草屋的大致轮廓。

在屋顶的边缘绘制排列紧密的短线，以表现屋檐上的茅草。

勾勒出房屋四面的线条，增强其立体感。

蘸取浓墨勾画出小窗户。

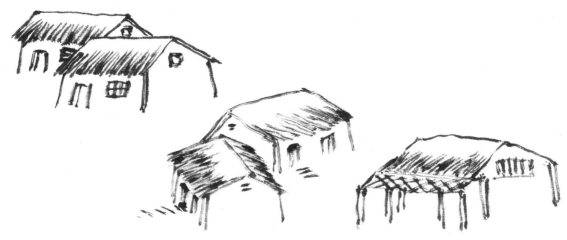

篱笆

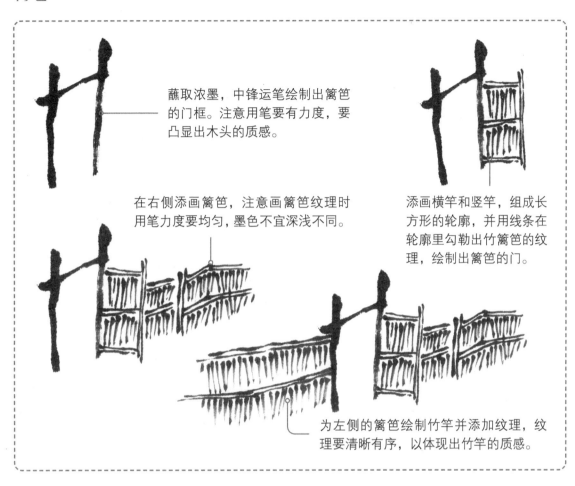

蘸取浓墨，中锋运笔绘制出篱笆的门框。注意用笔要有力度，要凸显出木头的质感。

添画横竿和竖竿，组成长方形的轮廓，并用线条在轮廓里勾勒出竹篱笆的纹理，绘制出篱笆的门。

在右侧添画篱笆，注意画篱笆纹理时用笔力度要均匀，墨色不宜深浅不同。

为左侧的篱笆绘制竹竿并添加纹理，纹理要清晰有序，以体现出竹竿的质感。

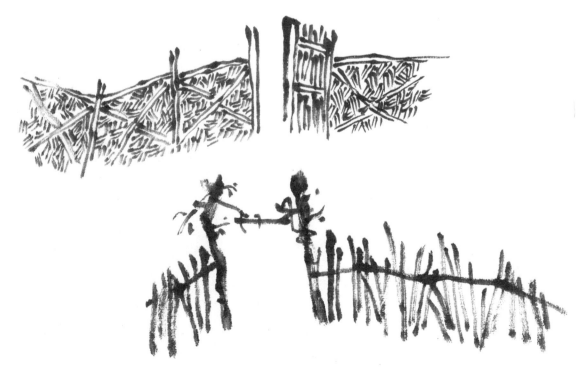

阁楼

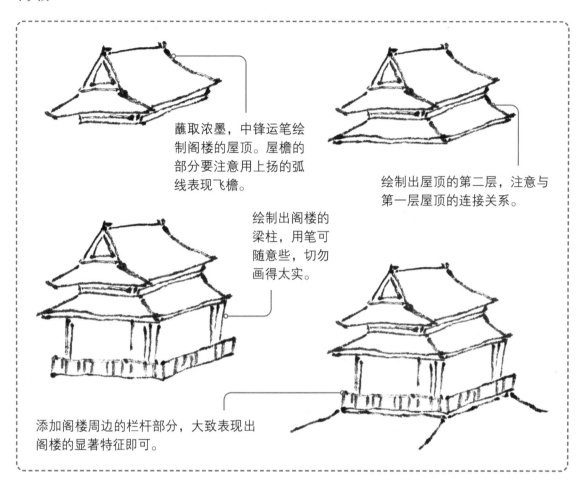

蘸取浓墨，中锋运笔绘制阁楼的屋顶。屋檐的部分要注意用上扬的弧线表现飞檐。

绘制出屋顶的第二层，注意与第一层屋顶的连接关系。

绘制出阁楼的梁柱，用笔可随意些，切勿画得太实。

添加阁楼周边的栏杆部分，大致表现出阁楼的显著特征即可。

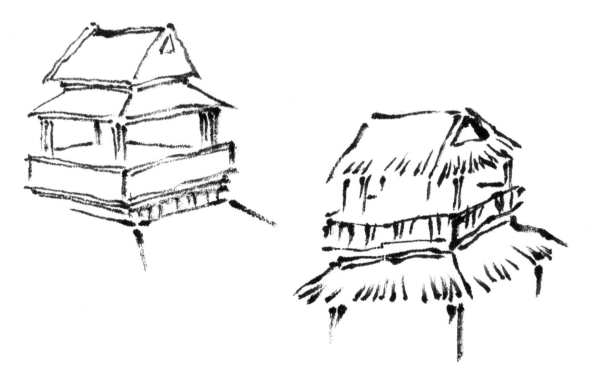

瓦房

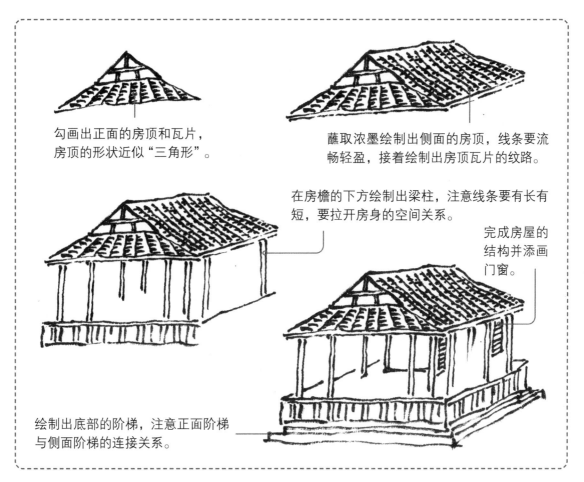

勾画出正面的房顶和瓦片，房顶的形状近似"三角形"。

蘸取浓墨绘制出侧面的房顶，线条要流畅轻盈，接着绘制出房顶瓦片的纹路。

在房檐的下方绘制出梁柱，注意线条要有长有短，要拉开房身的空间关系。

完成房屋的结构并添画门窗。

绘制出底部的阶梯，注意正面阶梯与侧面阶梯的连接关系。

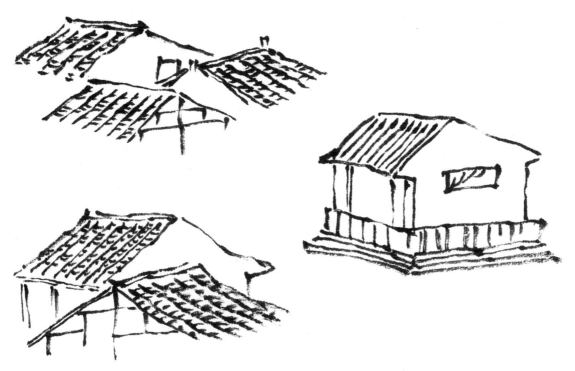

白塔

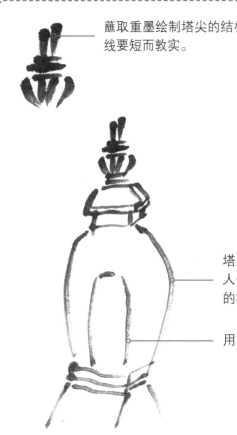

蘸取重墨绘制塔尖的结构，墨线要短而敦实。

绘制出塔顶，形状类似"梯形"。

塔身是覆钵式，像僧人化缘的碗倒扣过来的样子。

用圆弧线绘制出塔门。

根据结构，顺势完成底部塔基的绘制。

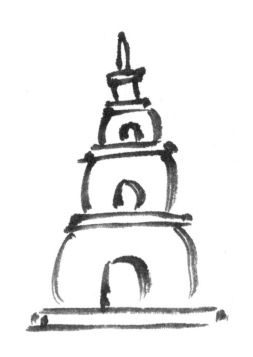

桥的画法

在山水画中，桥梁作为重要的配景出现。桥梁通常由桥面、桥身、桥梁等结构组成，一般有石桥和木桥之分。画桥时，应先确定好桥的形态结构，再加以细致的描绘。

木桥

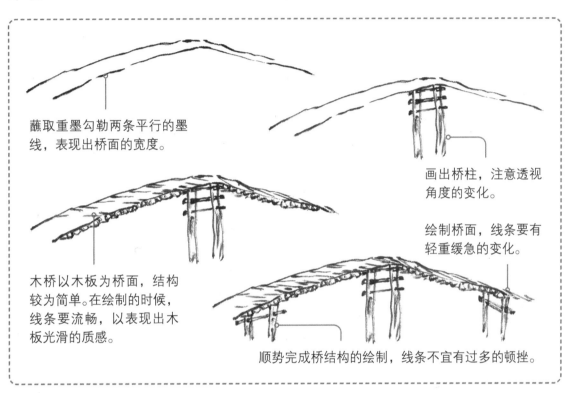

蘸取重墨勾勒两条平行的墨线，表现出桥面的宽度。

画出桥柱，注意透视角度的变化。

绘制桥面，线条要有轻重缓急的变化。

木桥以木板为桥面，结构较为简单。在绘制的时候，线条要流畅，以表现出木板光滑的质感。

顺势完成桥结构的绘制，线条不宜有过多的顿挫。

石桥

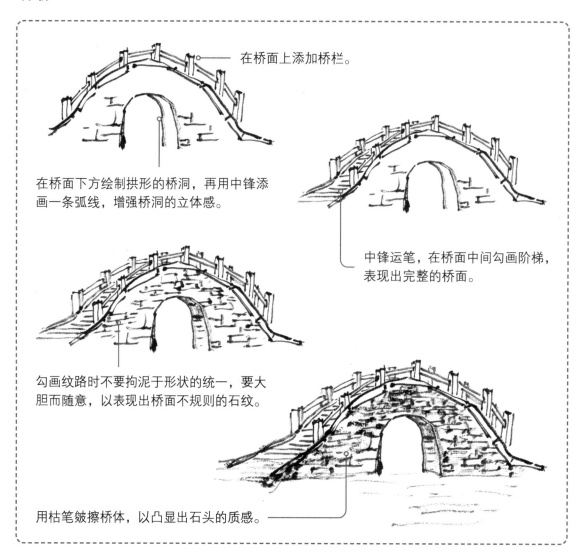

在桥面上添加桥栏。

在桥面下方绘制拱形的桥洞，再用中锋添画一条弧线，增强桥洞的立体感。

中锋运笔，在桥面中间勾画阶梯，表现出完整的桥面。

勾画纹路时不要拘泥于形状的统一，要大胆而随意，以表现出桥面不规则的石纹。

用枯笔皴擦桥体，以凸显出石头的质感。

船的画法

船舶也是山水画中的重要配景,各地江河湖海中的舟船种类和样式各不相同,比如客轮、货轮、渔船、渡船、游船等。描绘船时,要仔细观察船的构造,以简练概括的墨线描绘其形态特征。

帆 船

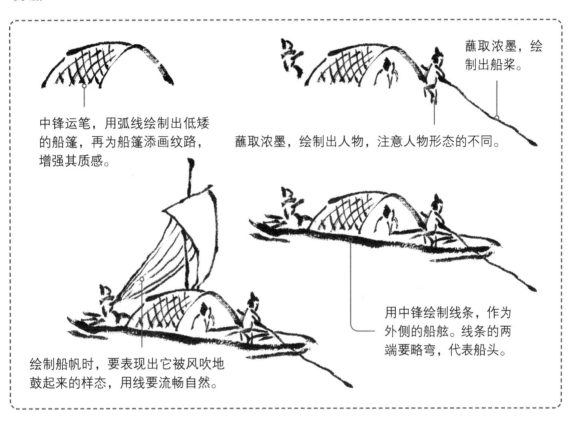

中锋运笔,用弧线绘制出低矮的船篷,再为船篷添画纹路,增强其质感。

蘸取浓墨,绘制出人物,注意人物形态的不同。

蘸取浓墨,绘制出船桨。

绘制船帆时,要表现出它被风吹地鼓起来的样态,用线要流畅自然。

用中锋绘制线条,作为外侧的船舷。线条的两端要略弯,代表船头。

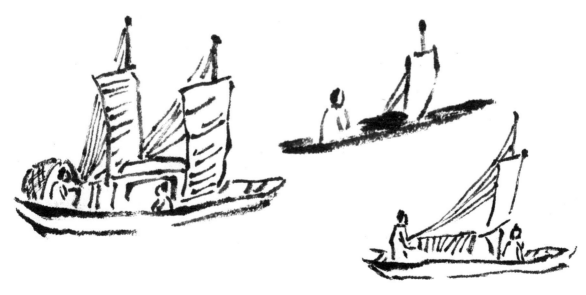

渔船

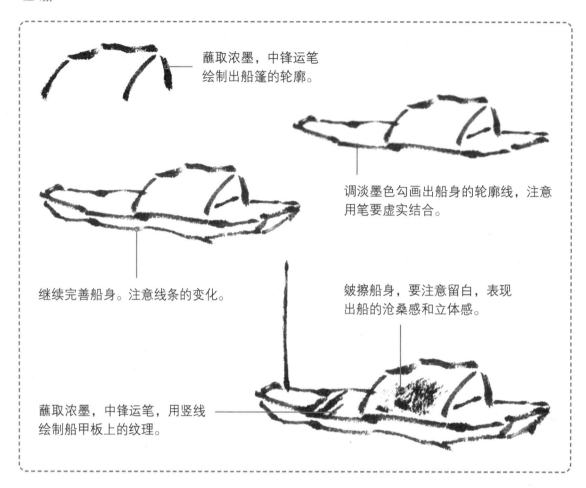

蘸取浓墨，中锋运笔绘制出船篷的轮廓。

调淡墨色勾画出船身的轮廓线，注意用笔要虚实结合。

继续完善船身。注意线条的变化。

皴擦船身，要注意留白，表现出船的沧桑感和立体感。

蘸取浓墨，中锋运笔，用竖线绘制船甲板上的纹理。

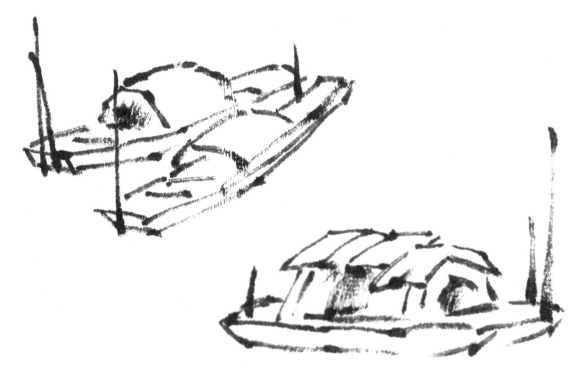

5.5 完整作品绘画案例

中国画的特点鲜明，意蕴深远，除了笔墨彰显的美感，配合着不同的画幅更增加了画作的形式之美。不同的画幅形式有着不同的特点，若想充分表现其特点，对空间的把握往往是关键。

折扇画幅的画法

折扇又名"撒扇""纸扇""聚头扇""聚骨扇""旋风扇"，以折扇为画幅形式的创作可表现出柔情和氤氲的美境，因此广受文人墨客的喜爱。

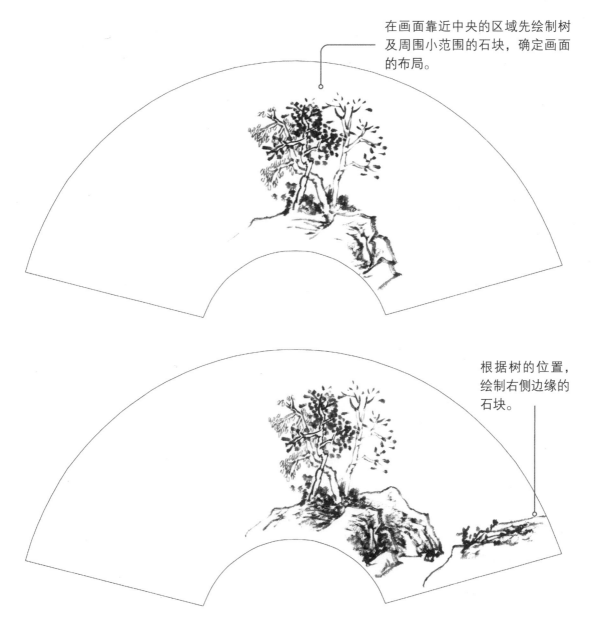

在画面靠近中央的区域先绘制树及周围小范围的石块，确定画面的布局。

根据树的位置，绘制右侧边缘的石块。

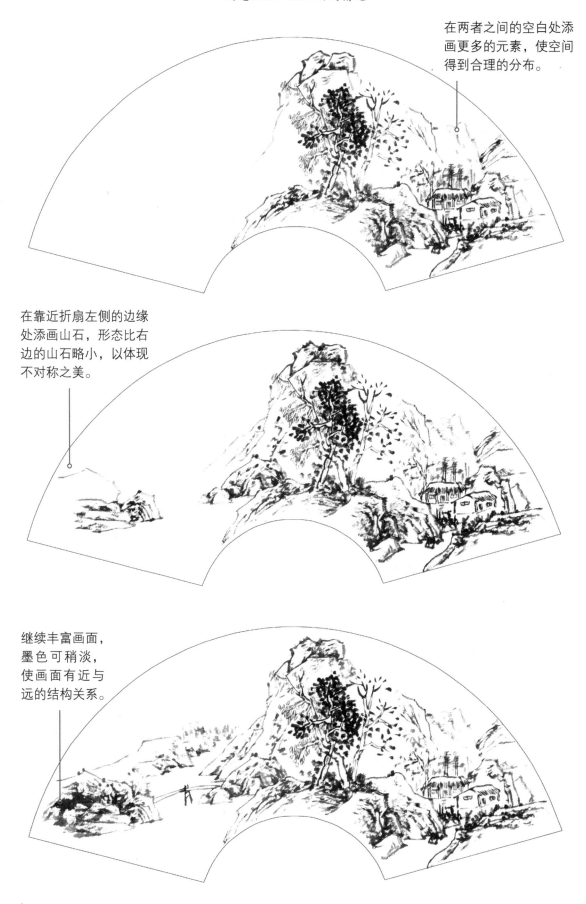

在两者之间的空白处添画更多的元素，使空间得到合理的分布。

在靠近折扇左侧的边缘处添画山石，形态比右边的山石略小，以体现不对称之美。

继续丰富画面，墨色可稍淡，使画面有近与远的结构关系。

调淡墨绘制远处的山体，而后可蘸赭石色进行染画，以增强其质感。

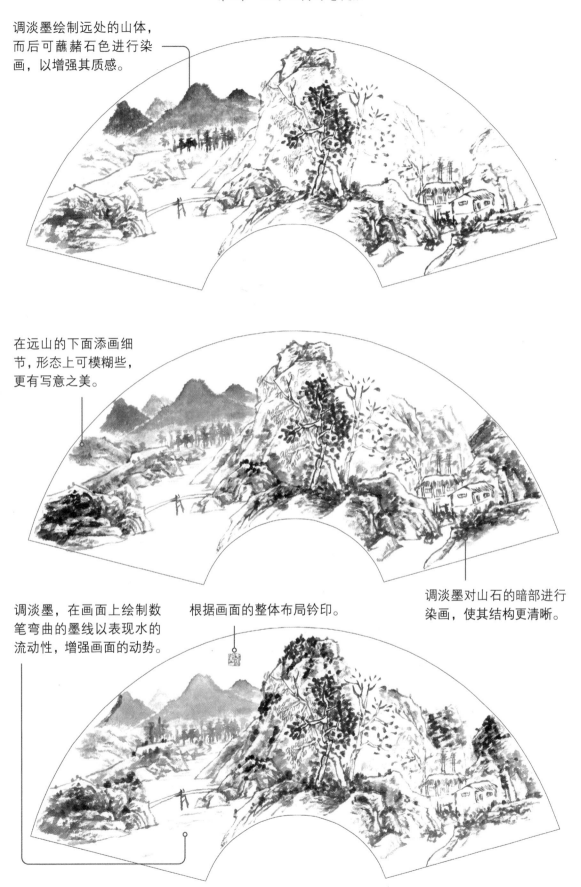

在远山的下面添画细节，形态上可模糊些，更有写意之美。

调淡墨，在画面上绘制数笔弯曲的墨线以表现水的流动性，增强画面的动势。

根据画面的整体布局钤印。

调淡墨对山石的暗部进行染画，使其结构更清晰。

团扇画幅的画法

团扇又称"宫扇""纨扇"，是一种圆形且有柄的扇子。创作以团扇为画幅形式的作品时，要合理地运用空间，以表现出圆润之美。

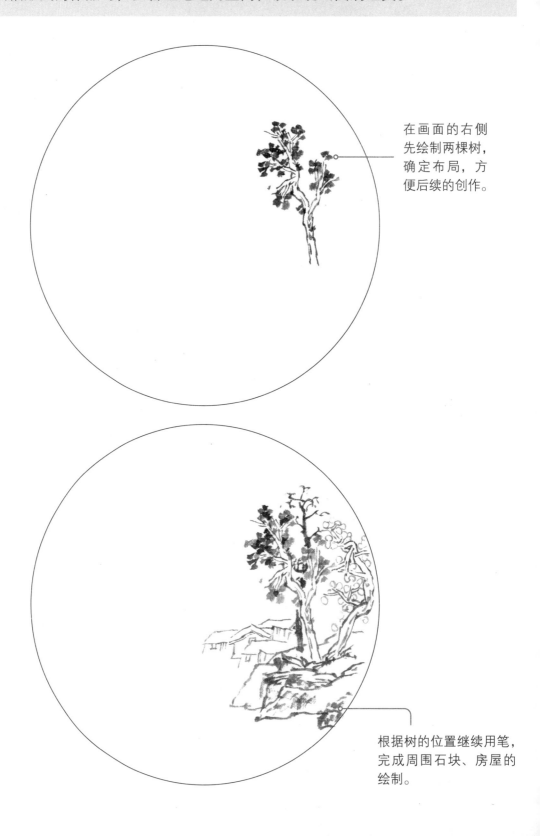

在画面的右侧先绘制两棵树，确定布局，方便后续的创作。

根据树的位置继续用笔，完成周围石块、房屋的绘制。

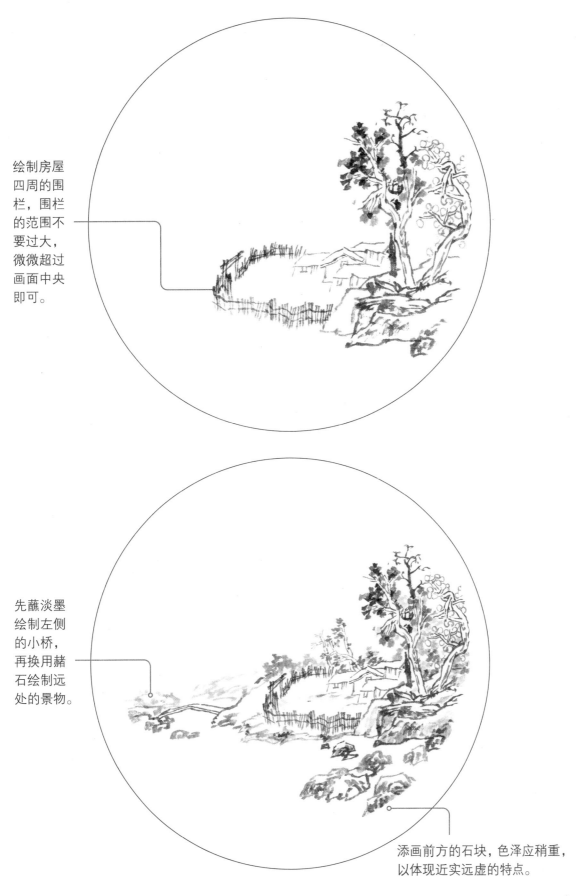

绘制房屋四周的围栏，围栏的范围不要过大，微微超过画面中央即可。

先蘸淡墨绘制左侧的小桥，再换用赭石绘制远处的景物。

添画前方的石块，色泽应稍重，以体现近实远虚的特点。

以渴笔蘸取赭石，染画后方的远山。

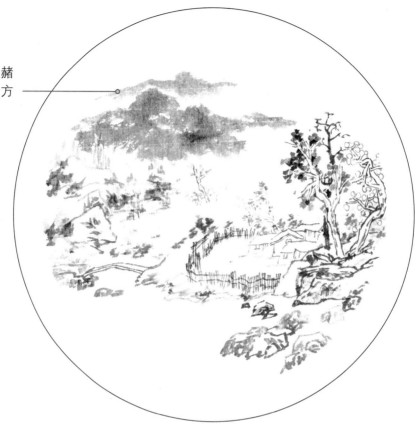

最后，在画面合适位置题字、钤印即可。

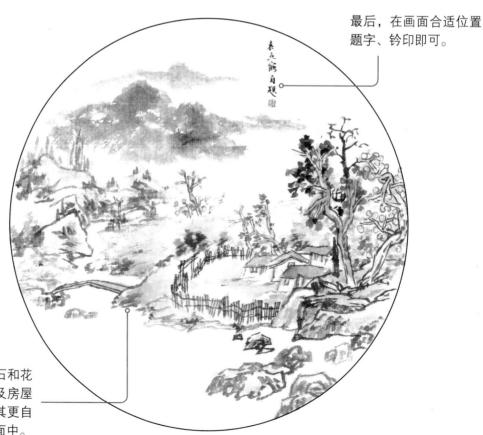

分别调淡赭石和花青染画山石及房屋等物象，使其更自然地融于画面中。

条幅的画法

条幅是中国书画装裱的一种形式。当单独悬挂的时候称"条幅"，当并挂的时候称"堂屏""条屏"或"四条屏"等。

吸取重墨，首先在画面的右侧绘制有顿挫感的墨线作树枝，确定画面的构图，方便后续的创作。

画山石也要讲究起承转合，每块石头都是主脉络上的重要一环。以笔肚吸取重墨，笔尖略蘸浓墨。中、侧锋兼用运笔，先勾画后皴擦山石。通过改变墨色的浓淡和线条的虚实来区分石头的位置关系。

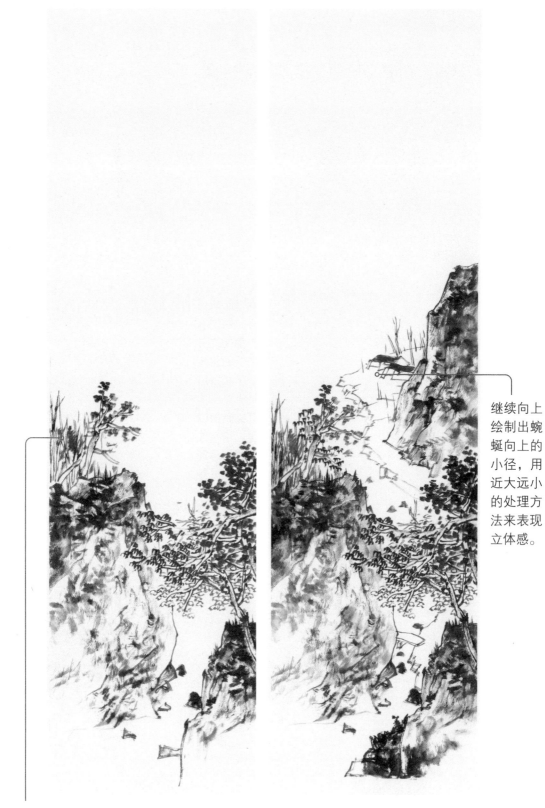

继续向上绘制出蜿蜒向上的小径，用近大远小的处理方法来表现立体感。

向上继续添画山石等，注意不要将物象布画得太高。墨色稍重，将"重量感"压在画面的下部。

绘制远山，用重墨点苔突出形象，以淡墨晕染烘托气氛。

最后，根据画面布局题字、钤印即可。

调淡赭石染画山体，以增强其"重量感"。

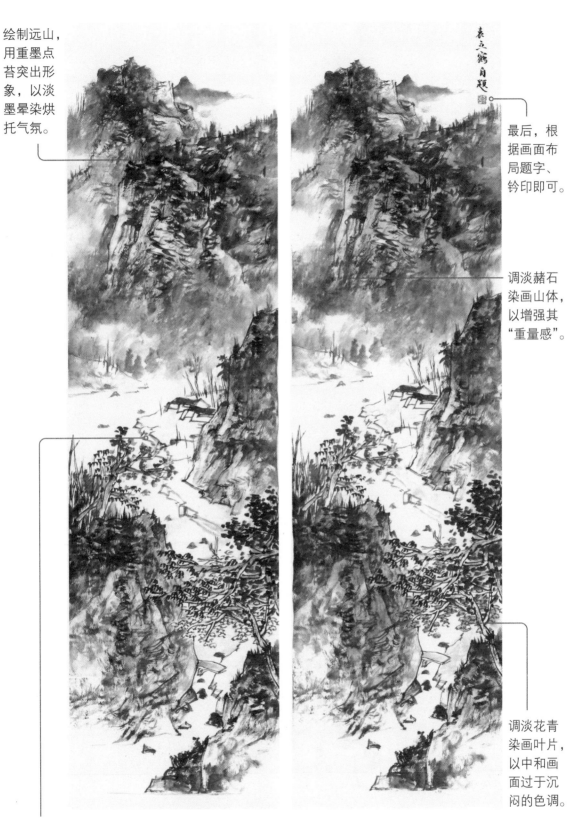

调淡花青染画叶片，以中和画面过于沉闷的色调。

用淡赭石沿着墨线复勾一遍，其目的是平衡质感的刻露和墨色的燥气，达到既有质感又有光感的韵致，得到逼真、自然天成的效果。

斗方画幅的画法

斗方，是指一二尺见方的书画或诗幅页。其尺幅较小，一般指 25 ～ 50 厘米见方的书画作品。

在画面右侧上下居中的位置先绘制三棵树，形态不宜过大，可起到确定布局的作用。

根据三棵树的位置，小范围地绘制周边的石块，因为描绘的是近处的景物，墨色可稍重些。

继续绘制远方的山石，与近处景物的衔接处应适当地留白，以增强画面的空间感。

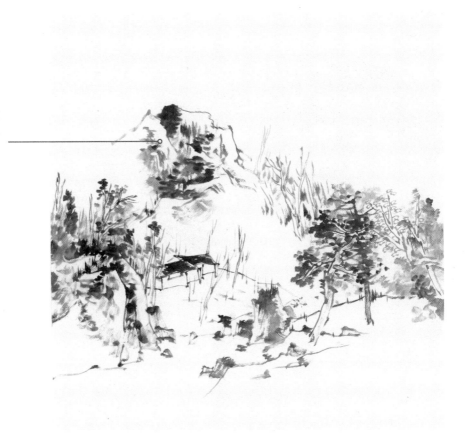

继续完善远景，勾皴并举丰富山体层次，运笔用墨要融为一体，使整体画面气脉融贯。而后可略蘸浓墨对近处的景物稍加修饰，增加体积感和层次感。

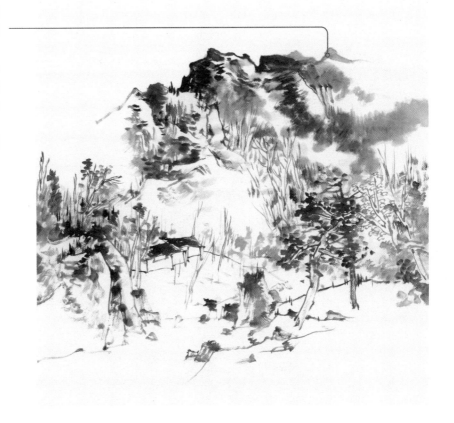

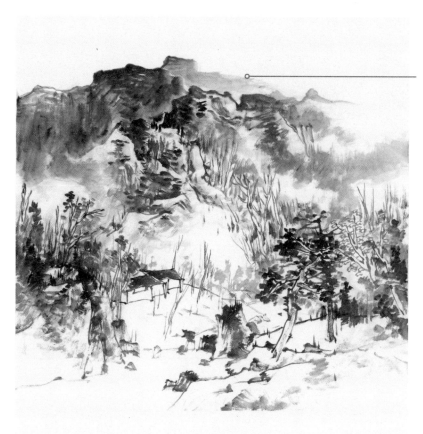

调淡赭石，对山体进行罩
染，增强山体的质感。

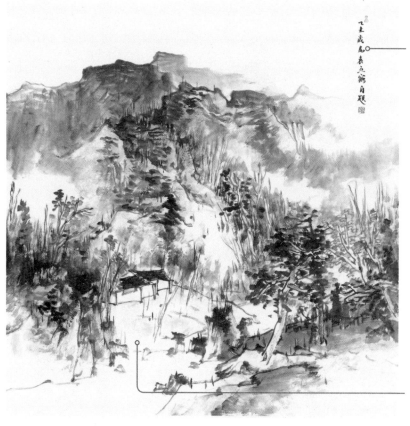

最后，在画面的空白处题
字、钤印即可。

分别调淡赭石、花青染画
房屋、树叶等，调节画面
过于沉重的色调。

第6章 动物萌宠写意技法

动物在写意画中被人们赋予了吉祥的寓意，写意动物的造型要抓特征、传精神。画写意动物首先应从对象的整体形象出发，用简洁的笔触表现其形象，再赋予其情感。

6.1 吉祥动物画法详解

吉祥动物是国画中的常见题材，在探索写意动物技法时，我们要巧妙运用虚实结合的技法，以简洁的笔墨勾勒出吉祥动物的灵动形态。

牛的基本画法

牛头的画法

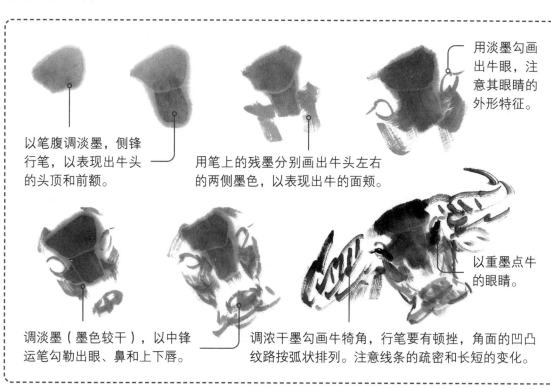

用淡墨勾画出牛眼，注意其眼睛的外形特征。

以笔腹调淡墨，侧锋行笔，以表现出牛头的头顶和前额。

用笔上的残墨分别画出牛头左右的两侧墨色，以表现出牛的面颊。

以重墨点牛的眼睛。

调淡墨（墨色较干），以中锋运笔勾勒出眼、鼻和上下唇。

调浓干墨勾画牛犄角，行笔要有顿挫，角面的凹凸纹路按弧状排列。注意线条的疏密和长短的变化。

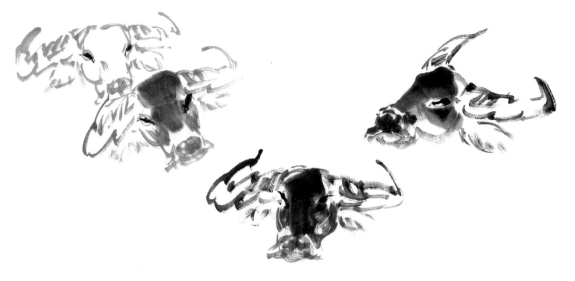

牛躯干的画法

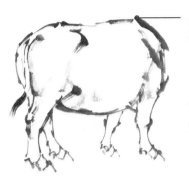

调略干的中墨，勾画牛的躯干和四肢。用线要活且要有墨色的深浅变化。

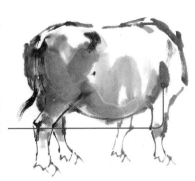

调略湿的淡墨，绘制牛臀部和胸腹部，根据其结构适当地留飞白，以表现出身体的各个部分。

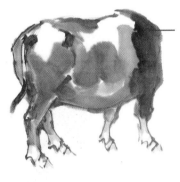

继续调重墨绘制肩和胸腹部的墨色。

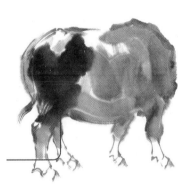

以破墨法和积墨法继续表现出墨色的层次变化，突出牛躯干的体积感。要注意笔触的保留，以表现笔墨的完整性。

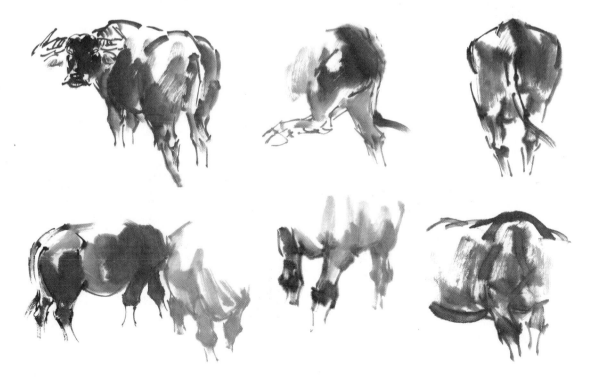

牛腿和牛蹄的画法

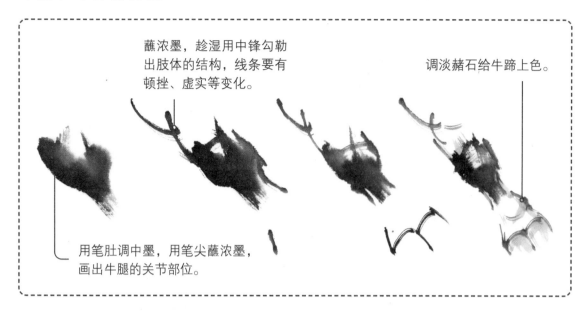

蘸浓墨，趁湿用中锋勾勒出肢体的结构，线条要有顿挫、虚实等变化。

调淡赭石给牛蹄上色。

用笔肚调中墨，用笔尖蘸浓墨，画出牛腿的关节部位。

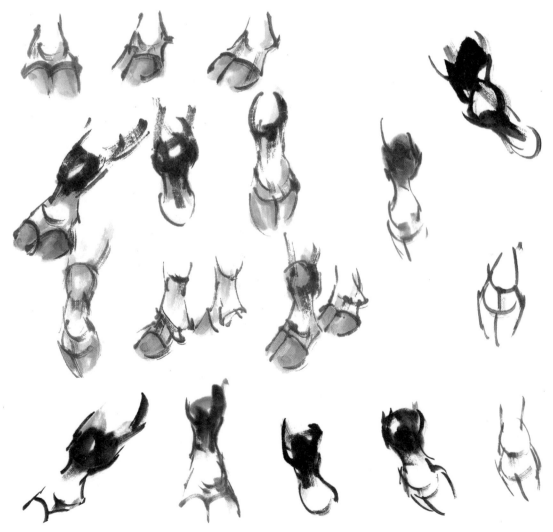

牛尾的画法

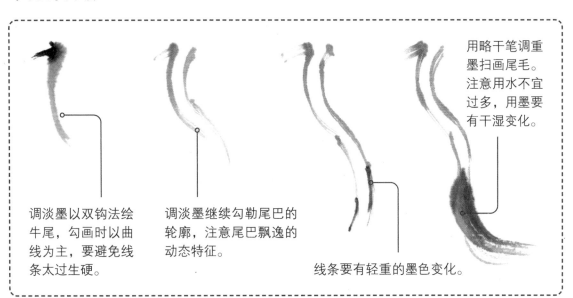

调淡墨以双钩法绘牛尾，勾画时以曲线为主，要避免线条太过生硬。

调淡墨继续勾勒尾巴的轮廓，注意尾巴飘逸的动态特征。

线条要有轻重的墨色变化。

用略干笔调重墨扫画尾毛。注意用水不宜过多，用墨要有干湿变化。

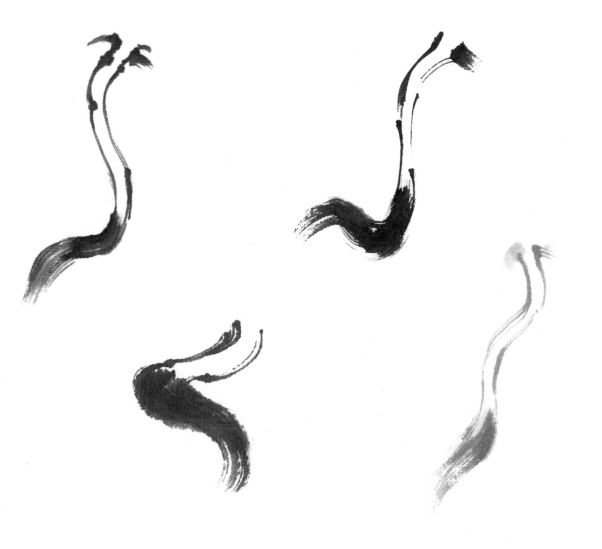

牛的整体画法

范图 1

牛肩峰高而宽厚。

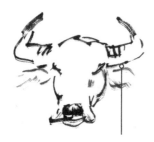

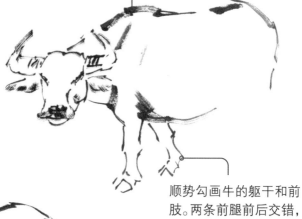

用重墨先勾画出牛的头部，正面的头部结构明显，以鼻梁为中线左右两侧对称。

顺势勾画牛的躯干和前肢。两条前腿前后交错，重心落在着地的四肢形成的三角区。

注意线条的粗细、轻重变化，并结合皴擦，既要表现牛的结构和体积，又要注重写意画本身的节奏感和形式美。

继续勾画出胸腹部、后肢及尾部。四条腿两分、两合，左右交替。

继续用重墨表现牛的头部，注意墨色不可比眼睛和口鼻的颜色深。

用大笔调重墨为躯干着色，着色时要侧锋用笔，根据牛躯干的身体结构来绘制，突出形体的转折变化。笔触之间要适当留白，以突出体积感。

调淡赭石为牛犄角和四肢简单地着色，颜色不必涂得过满，适当留白，使画面有透气感。

范图 2

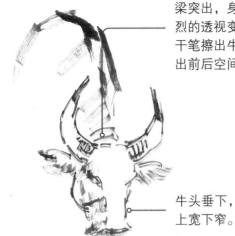

牛低头时，背部脊梁突出，身体有强烈的透视变化。用干笔擦出牛身，突出前后空间变化。

牛头垂下，上宽下窄。

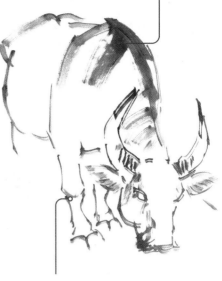

顺势继续画出牛的背部和臀部，注意线条的粗细、干湿变化。

用中墨勾勒出前肢，注意以笔断意连之法表现关结处的转折。

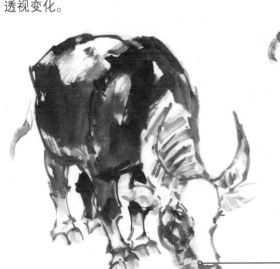

继续勾画出后肢和尾部，注意四肢的透视变化。

用浓淡、干湿不同的墨色绘制出牛躯干的体积感和透视感。

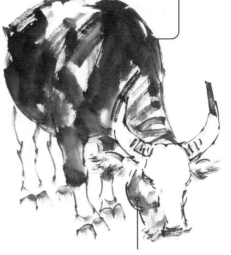

头部可用淡墨着色。

最后着淡赭墨，为牛身体的边缘部分着色，完成绘制。

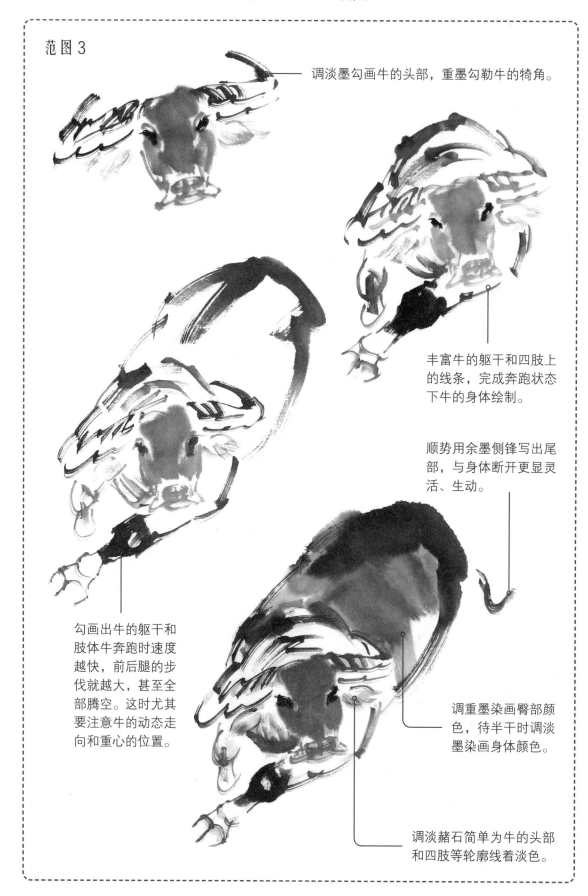

范图3

调淡墨勾画牛的头部，重墨勾勒牛的犄角。

丰富牛的躯干和四肢上的线条，完成奔跑状态下牛的身体绘制。

顺势用余墨侧锋写出尾部，与身体断开更显灵活、生动。

勾画出牛的躯干和肢体牛奔跑时速度越快，前后腿的步伐就越大，甚至全部腾空。这时尤其要注意牛的动态走向和重心的位置。

调重墨染画臀部颜色，待半干时调淡墨染画身体颜色。

调淡赭石简单为牛的头部和四肢等轮廓线着淡色。

马的基本画法

马头的画法

范图 1

马的耳朵耸立，其势挺拔，耳如削竹。

调中墨勾勒马的耳朵和正面头部中线。

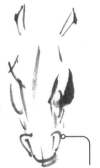

用淡墨继续勾勒出马头部的其他部分。

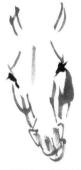

调赭石根据马头部的结构进行着色，做到结构鲜明而又浑然一体。

范图 2

马的眼睛一般在头长的三分之一处。

用重墨勾画马额线及马耳。

接着勾勒出马张开的嘴部。此处注意张开嘴时上唇、下唇及鼻孔的变化。

用重墨接着勾写出马头其他部位的轮廓墨线。勾勒时在结构处要有转折。

调重墨染画马的头部，以赭石染口唇部。

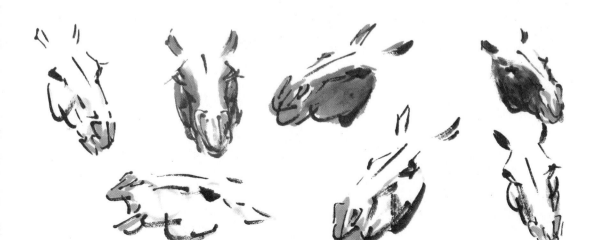

马腿的画法

范图 1

腿部关节部分骨骼明显，墨色可以略干。

用焦墨勾勒出两条马腿的关节部分。

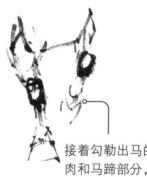

接着勾勒出马的肌肉和马蹄部分，注意马的动态表现。

马的肌肉比较丰满，用墨可以湿一些。

调淡赭石勾勒腿部的边缘线。

范图 2

调略干重墨，勾画马的后腿肌肉、关节等部位的轮廓。

继续用笔勾勒出马蹄，注意马蹄的动态变化。

调淡赭墨勾勒边缘轮廓线。

绘制奔跑中的马腿时多用曲线，以表现出活泼、灵动的感觉。

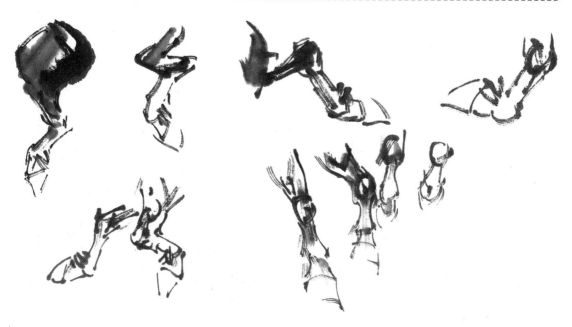

马蹄的画法

范图 1

范图 2

范图 3

范图 4

马的整体画法

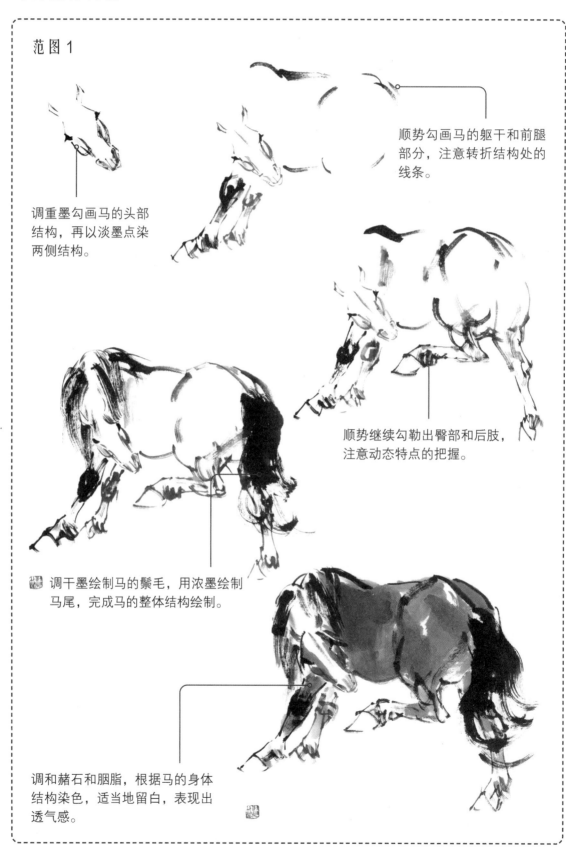

范图1

调重墨勾画马的头部结构，再以淡墨点染两侧结构。

顺势勾画马的躯干和前腿部分，注意转折结构处的线条。

顺势继续勾勒出臀部和后肢，注意动态特点的把握。

调干墨绘制马的鬃毛，用浓墨绘制马尾，完成马的整体结构绘制。

调和赭石和胭脂，根据马的身体结构染色，适当地留白，表现出透气感。

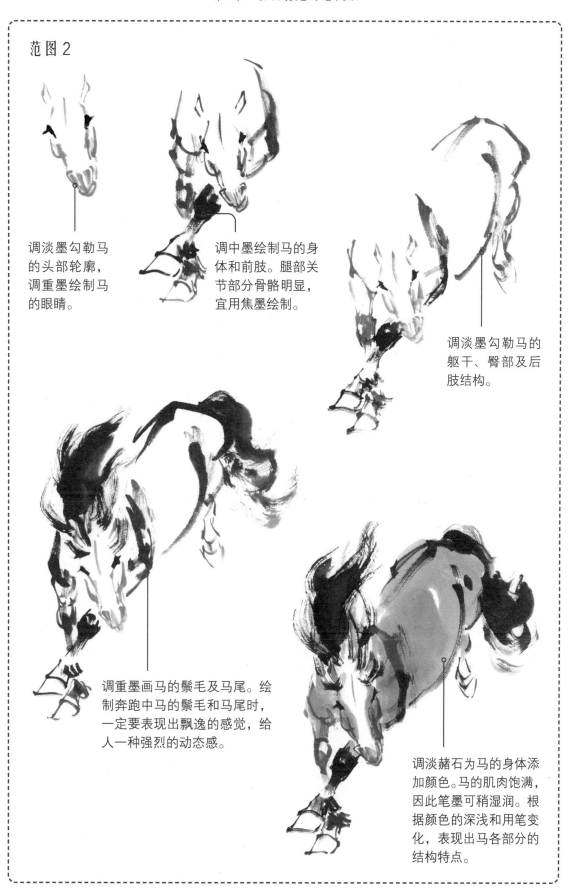

范图 2

调淡墨勾勒马
的头部轮廓，
调重墨绘制马
的眼睛。

调中墨绘制马的身
体和前肢。腿部关
节部分骨骼明显，
宜用焦墨绘制。

调淡墨勾勒马的
躯干、臀部及后
肢结构。

调重墨画马的鬃毛及马尾。绘
制奔跑中马的鬃毛和马尾时，
一定要表现出飘逸的感觉，给
人一种强烈的动态感。

调淡赭石为马的身体添
加颜色。马的肌肉饱满，
因此笔墨可稍湿润。根
据颜色的深浅和用笔变
化，表现出马各部分的
结构特点。

鸡的基本画法

母鸡头的画法

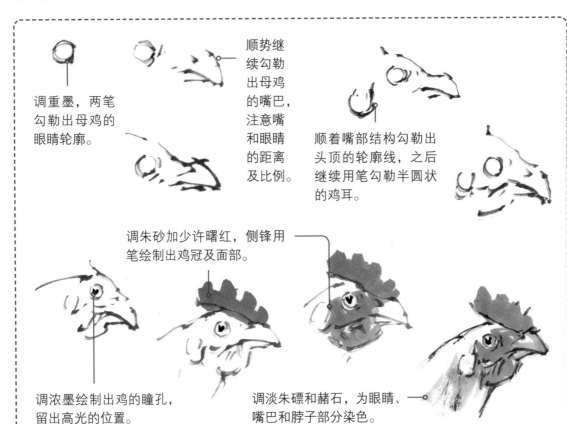

调重墨，两笔勾勒出母鸡的眼睛轮廓。

顺势继续勾勒出母鸡的嘴巴，注意嘴和眼睛的距离及比例。

顺着嘴部结构勾勒出头顶的轮廓线，之后继续用笔勾勒半圆状的鸡耳。

调朱砂加少许曙红，侧锋用笔绘制出鸡冠及面部。

调浓墨绘制出鸡的瞳孔，留出高光的位置。

调淡朱磦和赭石，为眼睛、嘴巴和脖子部分染色。

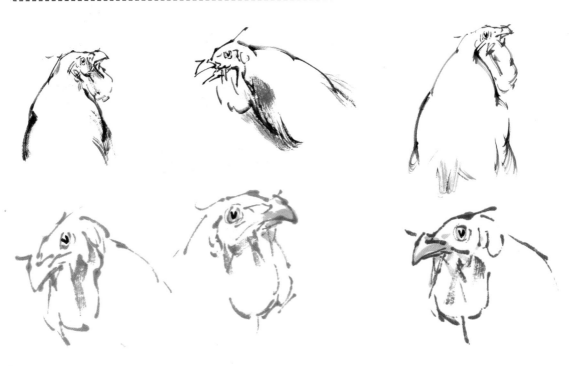

公鸡头的画法

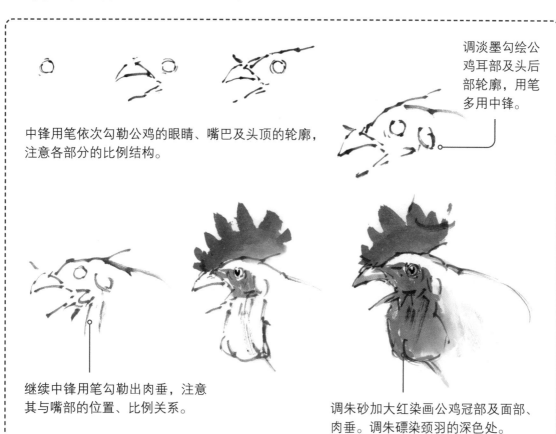

中锋用笔依次勾勒公鸡的眼睛、嘴巴及头顶的轮廓，注意各部分的比例结构。

调淡墨勾绘公鸡耳部及头后部轮廓，用笔多用中锋。

继续中锋用笔勾勒出肉垂，注意其与嘴部的位置、比例关系。

调朱砂加大红染画公鸡冠部及面部、肉垂。调朱磲染颈羽的深色处。

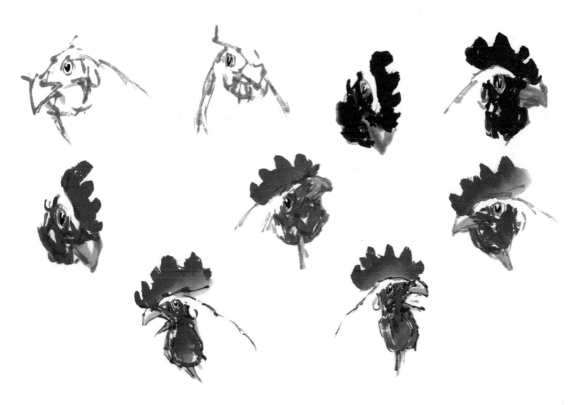

鸡爪的画法

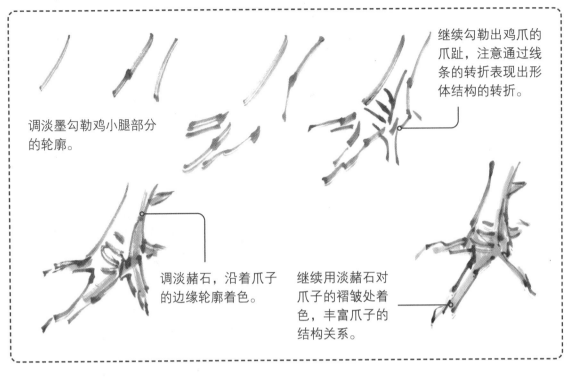

继续勾勒出鸡爪的爪趾，注意通过线条的转折表现出形体结构的转折。

调淡墨勾勒鸡小腿部分的轮廓。

调淡赭石，沿着爪子的边缘轮廓着色。

继续用淡赭石对爪子的褶皱处着色，丰富爪子的结构关系。

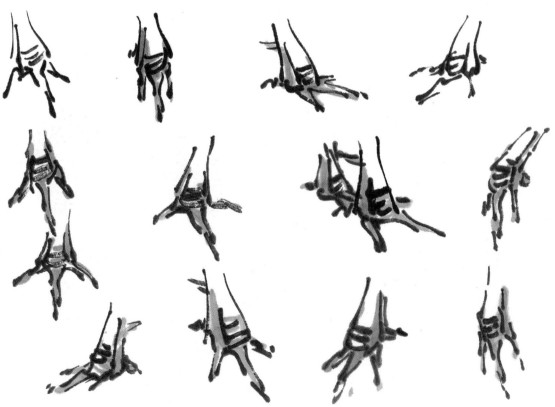

鸡爪在绘制时要轻快灵活，画出生动传神的感觉，不可一一勾画出鳞片，只需简单概括即可。

鸡翅膀的画法

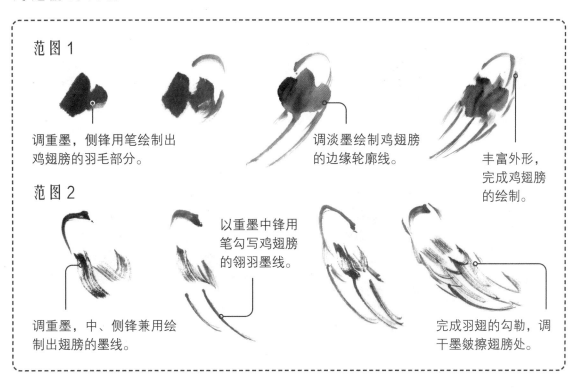

范图 1

调重墨，侧锋用笔绘制出鸡翅膀的羽毛部分。

调淡墨绘制鸡翅膀的边缘轮廓线。

丰富外形，完成鸡翅膀的绘制。

范图 2

调重墨，中、侧锋兼用绘制出翅膀的墨线。

以重墨中锋用笔勾写鸡翅膀的翎羽墨线。

完成羽翅的勾勒，调干墨皴擦翅膀处。

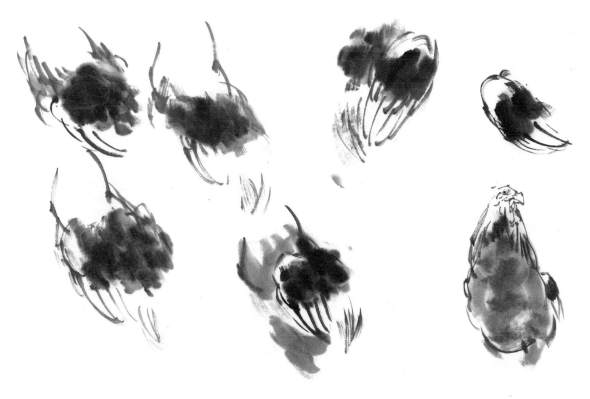

以大笔触点乩的方法来绘制鸡的背部和腹部。绘制时要先对鸡的身体结构有所了解。

小鸡的画法

以浓墨一笔画出小鸡的头顶及背部墨色。

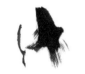

完善小鸡的头部轮廓，并绘制出嘴的外形。

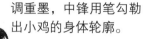

调重墨，中锋用笔勾勒出小鸡的身体轮廓。

顺势继续勾勒出小鸡的腿部和臀部轮廓。

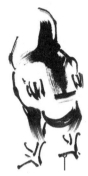

继续中锋用笔勾勒出小鸡的爪子。

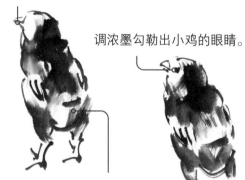

调淡墨皴染小鸡的身体，表现出小鸡的身体肌肉。

调浓墨勾勒出小鸡的眼睛。

调淡赭色皴染小鸡的身体。

一组小鸡的画法

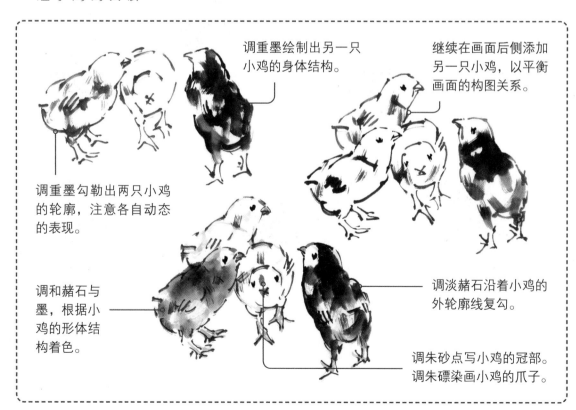

调重墨绘制出另一只小鸡的身体结构。

继续在画面后侧添加另一只小鸡，以平衡画面的构图关系。

调重墨勾勒出两只小鸡的轮廓，注意各自动态的表现。

调和赭石与墨，根据小鸡的形体结构着色。

调淡赭石沿着小鸡的外轮廓线复勾。

调朱砂点写小鸡的冠部。调朱磦染画小鸡的爪子。

公鸡的整体画法

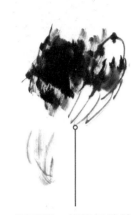

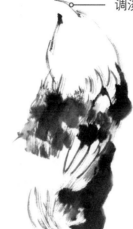

调淡墨勾勒出公鸡的颈部，并丰富羽毛的轮廓。

调重墨，侧锋用笔皴擦出公鸡的背部，中锋用笔勾勒公鸡翅膀的轮廓。

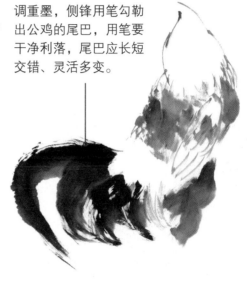

调重墨，侧锋用笔勾勒出公鸡的尾巴，用笔要干净利落，尾巴应长短交错、灵活多变。

以淡墨勾勒出公鸡的头部结构，注意头部的动态转折。

调曙红，侧锋用笔绘制鸡冠，注意颜色的层次变化。

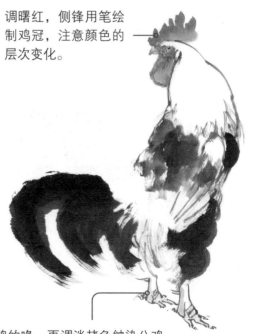

调重墨勾勒出公鸡的脚爪，注意各部分的比例关系。

调赭石勾染公鸡的喙，再调淡赭色皴染公鸡的脚爪及羽毛处，完成公鸡的绘制。

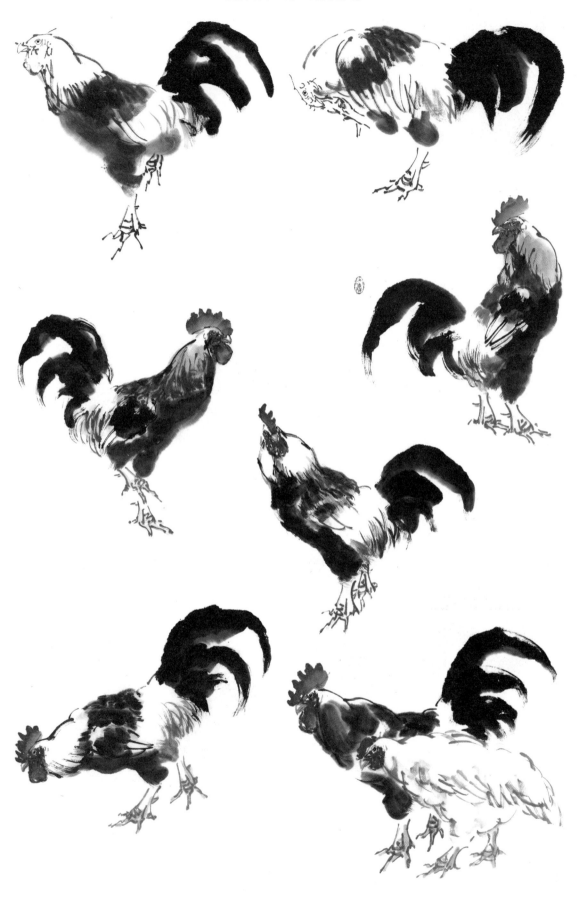

6.2 可爱萌宠画法详解

兔的基本画法

兔头的画法

范图 1

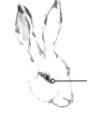

调淡赭石染兔头的边缘轮廓和耳朵内部，调朱砂及大红点画眼睛。

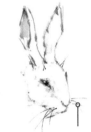

调稍干的淡墨，勾勒出兔子的耳朵，注意要画出耳朵的正侧面。

顺势勾画出兔头轮廓。

中锋用笔勾勒兔子的胡须和眉。

范图 2

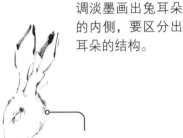

调淡墨画出兔耳朵的内侧，要区分出耳朵的结构。

中锋用笔勾勒胡须和眉。

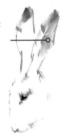

调淡墨以双钩法画兔耳。

顺势继续勾勒出兔头的轮廓和眼睛的位置。

调赭石和墨为头部染色，结构转折处颜色深，边缘处颜色浅，通过颜色的浓淡变化表现出兔子头部的结构特点。

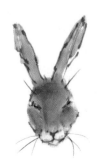
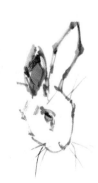
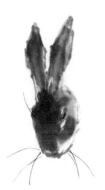
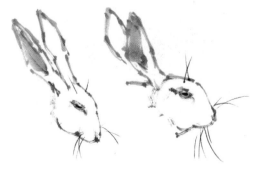

兔子和老鼠的眉毛与胡须处理的方法一样，强调点到为止。眉毛一两根，胡须两三根，可根据具体情况酌情添加。

兔的整体画法

范图 1

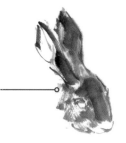

调重墨绘制兔子头部的结构，突出前额部分，兔子面部用笔擦出。

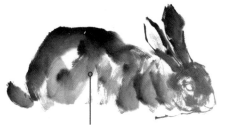

调中墨，笔尖蘸重墨，侧锋用笔绘制出兔子的身体和尾巴。注意兔子背部隆起的造型特征。

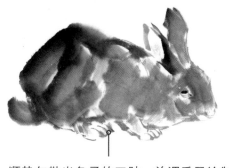

顺势勾勒出兔子的四肢，并调重墨绘制出眼睛。

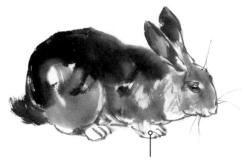

调淡赭石对兔子身体空白的部分进行着色，丰富兔子的外形。再调淡墨，用枯笔勾画胡须和眉毛。

范图 2

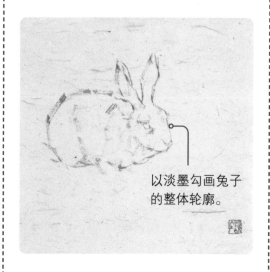

以淡墨勾画兔子的整体轮廓。

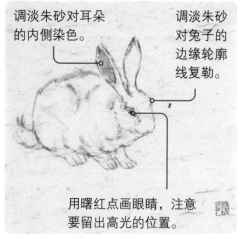

调淡朱砂对耳朵的内侧染色。

调淡朱砂对兔子的边缘轮廓线复勒。

用曙红点画眼睛，注意要留出高光的位置。

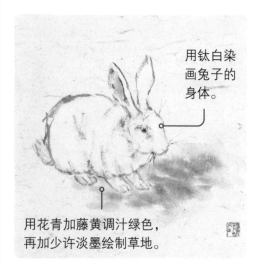

用钛白染画兔子的身体。

用花青加藤黄调汁绿色，再加少许淡墨绘制草地。

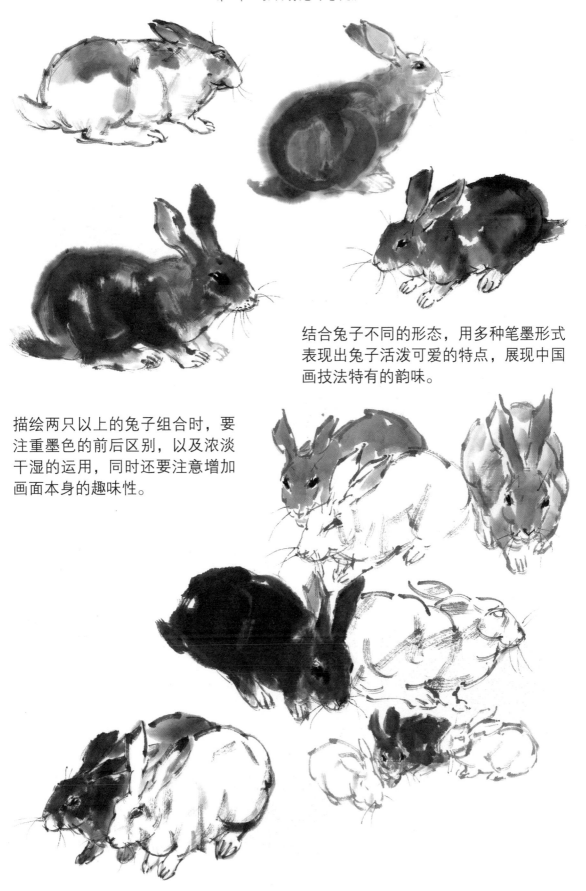

结合兔子不同的形态，用多种笔墨形式表现出兔子活泼可爱的特点，展现中国画技法特有的韵味。

描绘两只以上的兔子组合时，要注重墨色的前后区别，以及浓淡干湿的运用，同时还要注意增加画面本身的趣味性。

绘制兔子时，可以适当地添加配景，以增加
画面的情趣，并调节画面构图的开合关系。

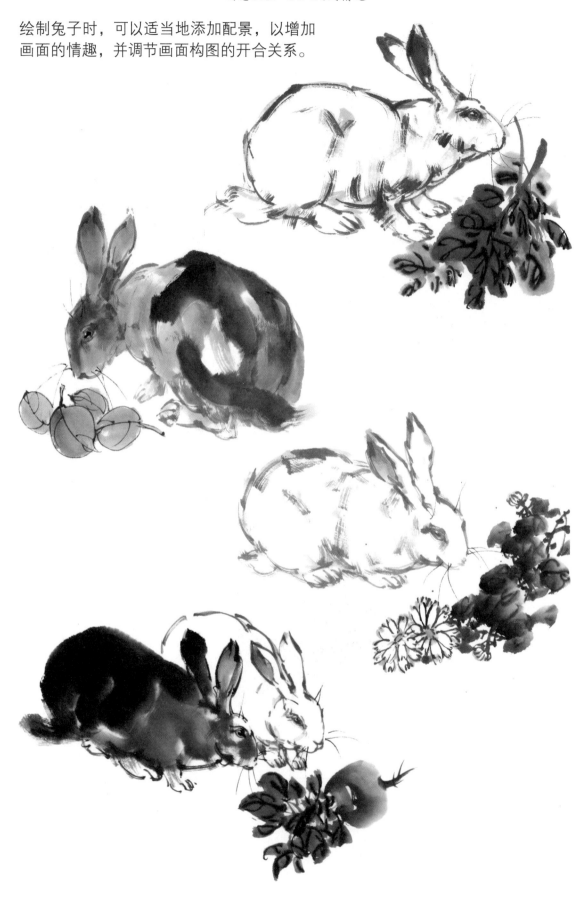

狗的基本画法

狗头的画法

正面观察狗的头部像一个"甲"字，上宽下窄。

调重墨依次勾勒出狗的耳朵、眼睛及口鼻。

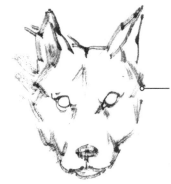

调干墨皴擦出狗头的边缘轮廓，注意结构处要适当地断开，以表现出头部的骨骼。

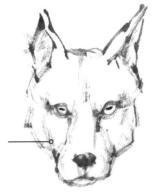

调浓墨点画出瞳孔，调重墨绘制出鼻子的明暗结构。

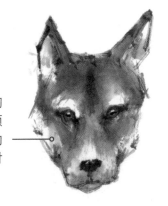

调赭墨色，根据狗的头部结构染画颜色，表现出头部的体积结构。染色时注意适当留白。

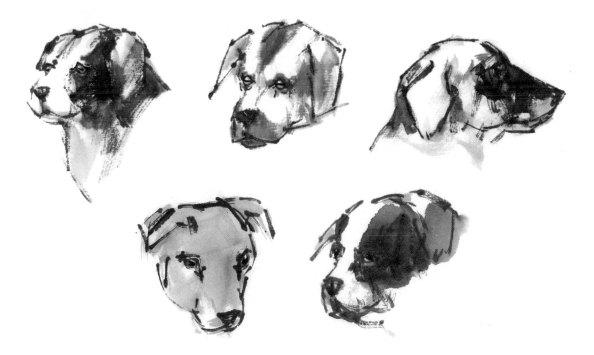

狗腿的画法

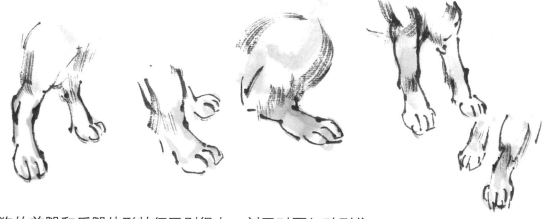

狗的前腿和后腿外形特征区别很大，刻画时要细致到位。

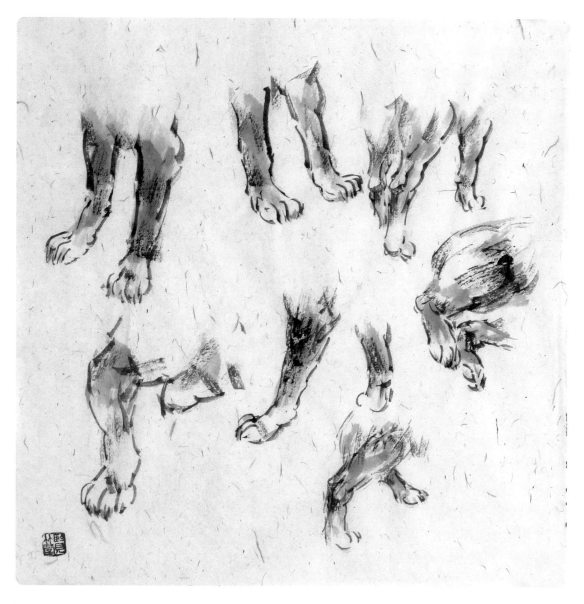

狗的整体画法

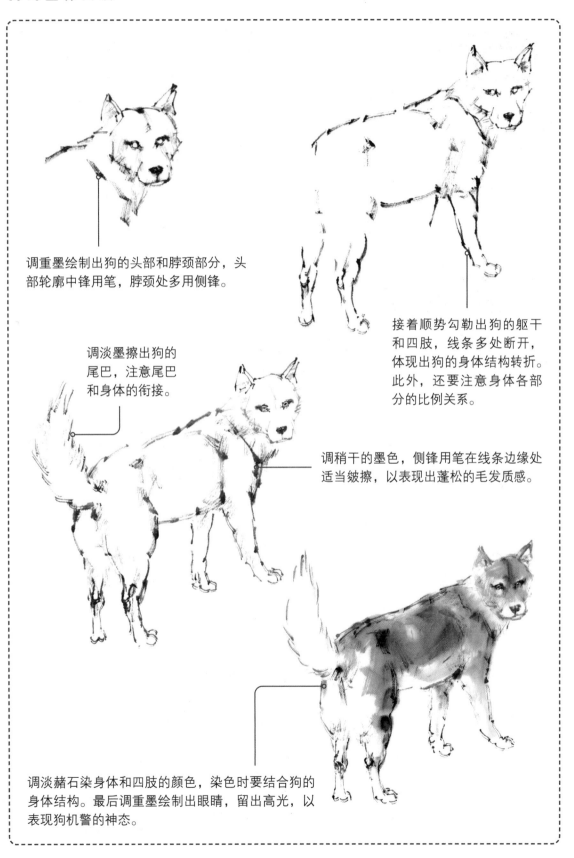

调重墨绘制出狗的头部和脖颈部分，头部轮廓中锋用笔，脖颈处多用侧锋。

接着顺势勾勒出狗的躯干和四肢，线条多处断开，体现出狗的身体结构转折。此外，还要注意身体各部分的比例关系。

调淡墨擦出狗的尾巴，注意尾巴和身体的衔接。

调稍干的墨色，侧锋用笔在线条边缘处适当皴擦，以表现出蓬松的毛发质感。

调淡赭石染身体和四肢的颜色，染色时要结合狗的身体结构。最后调重墨绘制出眼睛，留出高光，以表现狗机警的神态。

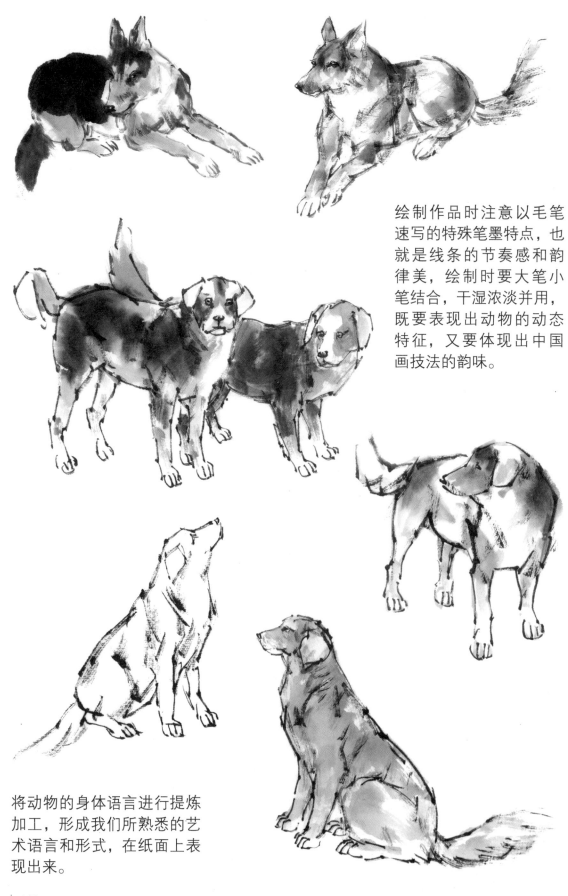

绘制作品时注意以毛笔速写的特殊笔墨特点，也就是线条的节奏感和韵律美，绘制时要大笔小笔结合，干湿浓淡并用，既要表现出动物的动态特征，又要体现出中国画技法的韵味。

将动物的身体语言进行提炼加工，形成我们所熟悉的艺术语言和形式，在纸面上表现出来。